艺术哲学

全彩配图版
艺术中的理想

（法）丹纳 著
傅雷 译
张启彬 编

化学工业出版社
·北京·

图书在版编目（CIP）数据

艺术哲学：全彩配图版．艺术中的理想／（法）丹纳著；
傅雷译；张启彬编．—北京：化学工业出版社，2018.8
（2020.4重印）
ISBN 978-7-122-32152-7

Ⅰ．①艺⋯　Ⅱ．①丹⋯②傅⋯③张⋯　Ⅲ．①艺术哲学
②艺术创作　Ⅳ．①J0-2②J04

中国版本图书馆CIP数据核字（2018）第096790号

责任编辑：宋　娟　李　娜　　　　　　　　装帧设计：尹琳琳
责任校对：王　静

出版发行：化学工业出版社（北京市东城区青年湖南街13号　邮政编码100011）
印　　装：北京华联印刷有限公司
710mm×1000mm　1/16　印张9　字数105千字　2020年4月北京第1版第3次印刷

购书咨询：010-64518888　　售后服务：010-64518899
网　　址：http://www.cip.com.cn
凡购买本书，如有缺损质量问题，本社销售中心负责调换。

定　价：49.80元　　　　　　　　　　　　　　　　版权所有　违者必究

出版说明

伊波利特·阿道尔夫·丹纳，法国著名的文艺理论家和史学家，历史文化学派的奠基者和领袖人物。《艺术哲学》是丹纳根据自己在巴黎美术学校讲课时的讲稿讲义撰写成的艺术批评经典著作，对19世纪的文艺研究产生了深远的影响。此书分析了大量史实，对一些典型的文学现象进行了深入的探讨，书中列举了古希腊、文艺复兴时期的意大利和17世纪尼德兰的艺术文艺史实，并加以分析比较，揭示了文学艺术与种族、环境、时代这三个要素的紧密关系。

我国著名的翻译家、教育家和评论家傅雷，早年留学法国巴黎大学，学习艺术理论，回国后长期致力于法国文学译介以及美术史研究工作。傅雷对《艺术哲学》极为欣赏，早在1929年其即曾尝试翻译这部经典著作，至30年后的1959年全稿完成。除译文的斟酌外，译本中的注解、插图亦为傅氏用心之处。因翻译精准，笔调传神，傅氏译本为该书公认的权威译本。

有鉴于此，本书在出版过程中文字及插图尽量忠实于原书，以便读者了解傅氏的艺术见解。具体编辑工作如下：一，以1963年人民文学出版社初刊本为底本，重新整理全书，校改了部分讹字。二，傅氏译名固有其深意在，然而不少人名、地名及文学作品名的翻译已与现在通行的译名相去较远，为了便于阅读，本版将部分译名做了替换。三，本版在傅译初刊本书后附傅氏所编《艺术家文学家译名原名对照表》的基础上，重

新排编《艺术家文学家译名原名对照表》，按拼音排序附于书后。四，本版邀请艺术史学者张启彬担任配图编者，在傅雷先生配图的基础上扩充配图，并撰写说明，以便于理解赏析。五，傅译初刊本插图为单色，置于每编之后，本版书则统一替换为彩色插图，置于相关文字附近，以便查阅翻览；本版变编为册，以便于阅读携带。

至于初刊本中用字遣词、标点符号使用，与时下出版规范多有参差，为保持傅译原貌，未做过多改动。以上数端，希望读者在阅读过程中，稍加留意。

本书在编辑出版的过程中，除以人民文学出版社初刊本为底本外，还酌情参考了上海书画出版社2011年印本，三联书店2016年印本等版本，吸取了以上诸版本在文字处理、新旧译名标识、章节编排以及图版插配等方面的经验，特此说明。

<div style="text-align:right;">

化学工业出版社

2018年10月

</div>

译者序

法国史学家兼批评家丹纳（Hippolyte Adolphe Taine，1828—1893）自幼博闻强记，长于抽象思维，老师预言他是"为思想而生活"的人。中学时代成绩卓越，文理各科都名列第一；1848年又以第一名考入国立高等师范，专攻哲学。1851年毕业后任中学教员，不久即以政见与当局不合而辞职，以写作为专业，他和许多学者一样，不仅长于希腊文，拉丁文，并且很早精通英文，德文，意大利文。1858—1871年间游历英，比，荷，意，德诸国。1864年起应巴黎美术学校之聘，担任美术史讲座，1871年在英国牛津大学讲学一年。他一生没有遭遇重大事故，完全过着书斋生活，便是旅行也是为研究学问搜集材料；但1870年的普法战争对他刺激很大，成为他研究"现代法兰西渊源"的主要原因。

他的重要著作，在文学史及文学批评方面有《拉·封丹及其寓言》（1854），《英国文学史》（1864—1869），《评论集》，《评论续集》，《评论后集》（1858，1865，1894）；在哲学方面有《19世纪法国哲学家研究》（1857），《论智力》（1870）；在历史方面有《现代法兰西的渊源》12卷（1871—1894）；在艺术批评方面有《意大利游记》（1864—1866）及《艺术哲学》（1865—1869）。列在计划中而没有写成的作品有《论意志》及《现代法兰西的渊源》的其他各卷，专论法国社会与法国家庭的部分。

《艺术哲学》一书原系按讲课进程陆续印行，次序及标题也与定稿稍有出入：1865年先出《艺术哲学》，1866年续出《意大利的艺术哲学》，1867年出《艺术中的理想》，1868—1869年续出《尼德兰的艺术哲学》和《希腊的艺术哲学》。

丹纳受19世纪自然科学界的影响极深，特别是达尔文的进化论。他在哲学家中服膺德国的黑格尔和法国18世纪的孔提亚克。他认为世界上一切事物，无论物质方面的或精神方面的，都可以解释；一切事物的产生，发展，演变，消灭，都有规律可循。

他的治学方法是"从事实出发,不从主义出发:不是提出教训而是探求规律,证明规律";①换句话说,他研究学问的目的是解释事物。他在《艺术哲学》中说:"科学同情各种艺术形式和各种艺术流派,对完全相反的形式与派别一视同仁,把它们看作人类精神的不同的表现,认为形式与派别越多越相反,人类的精神面貌就表现得越多越新颖。植物学用同样的兴趣时而研究橘树和棕树,时而研究松树和桦树;美学的态度也一样,美学本身便是一种实用植物学。"这个说法似乎他是取的纯客观态度,把一切事物等量齐观;但事实上这仅仅指他做学问的方法,而并不代表他的人生观。他承认"幻想世界中的事物像现实世界中的一样有不同的等级,因为有不同的价值"。他提出艺术品表现事物特征的重要程度,有益程度,效果的集中程度,作为衡量艺术品价值的尺度;特别值得注意的是特征的有益程度,因为他所谓有益的特征是指帮助个体与集体生存与发展的特征。可见他仍然有他的道德观点与社会观点。

在他看来,物质文明与精神文明的性质面貌都取决于种族,环境,时代三大因素。这个理论早在18世纪的孟德斯鸠,近至19世纪丹纳的前辈圣伯夫,都曾经提到;但到了丹纳手中才发展为一个严密与完整的学说,并以大量的史实为论证。他关于文学史,艺术史,政治史的著作,都以这个学说为中心思想;而他一切涉及批评与理论的著作,又无处不提供丰富的史料作证明。英国有位批评家说:"丹纳的作品好比一幅图画,历史就是镶嵌这幅图画的框子。"因为这缘故,他的《艺术哲学》同时就是一部艺术史。

从种族,环境,时代三个原则出发,丹纳举出许多显著的例子说明伟大的艺术家不是孤立的,而只是一个艺术家家族的杰出的代表,有如百花盛开的园林中的一朵更美艳的花,一株茂盛的植物的"一根最高的枝条"。而在艺术家家族背后还有更广大的群众:"我们隔了几世纪只听到艺术家的声音;但在传到我们耳边来的响亮的声音之下,

① 见《艺术品的本质及其产生》第一章。

还能辨别出群众的复杂而无穷无尽的歌声,在艺术家四周齐声合唱。只因为有了这一片和声,艺术家才成其为伟大。"他又以每种植物只能在适当的天时地利中生长为例,说明每种艺术的品种和流派只能在特殊的精神气候中产生,从而指出艺术家必须适应社会的环境,满足社会的要求,否则就要被淘汰。

另一方面,他不承认艺术欣赏是一个见仁见智的问题,没有客观标准可言。因为"每个人在趣味方面的缺陷,由别人的不同的趣味加以补足;许多成见在互相冲突之下获得平衡,这种连续而相互的补充,逐渐使最后的意见更接近事实"。所以与艺术家同时的人的批评即使参差不一,或者赞成与反对各趋极端,也不过是暂时的现象,最后仍会归于一致,得出一个相当客观的结论。何况一个时代以后,还有别的时代"把悬案重新审查;每个时代都根据它的观点审查;倘若有所修正,便是彻底的修正,倘若加以证实,便是有力的证实……即使各个时代各个民族所特有的思想感情都有局限性,因为大众像个人一样有时会有错误的判断,错误的理解,但也像个人一样,纷歧的见解互相纠正,摇摆的观点互相抵消以后,会逐渐趋于固定,确实,得出一个相当可靠相当合理的意见,使我们能很有根据很有信心地接受"。

丹纳不仅是长于分析的理论家,也是一个富于幻想的艺术家;所以被称为"逻辑家兼诗人……能把抽象事物戏剧化"。他的行文不但条分缕析,明白晓畅,而且富有热情,充满形象,色彩富丽;他随时运用具体的事例说明抽象的东西,以现代与古代做比较,以今人与古人做比较,使过去的历史显得格外生动,绝无一般理论文章的枯索沉闷之弊。有人批评他只采用有利于他理论的材料,摒弃一切抵触的材料。这是事实,而在一个建立某种学说的人尤其难于避免。要把正反双方的史实全部考虑到,把所有的例外与变格都解释清楚,绝不是一个学者所能办到,而有待于几个

世代的人的努力，或者把研究的题目与范围缩减到最小限度，也许能少犯一些这一类的错误。

我们在今日看来，丹纳更大的缺点倒是在另一方面：他虽则竭力挖掘精神文化的构成因素，但所揭露的时代与环境，只限于思想感情，道德宗教，政治法律，风俗人情，总之是一切属于上层建筑的东西。他没有接触到社会的基础；他考察了人类生活的各个方面，却忽略了或是不够强调最基本的一面——经济生活。《艺术哲学》尽管材料如此丰富，论证如此详尽，仍不免予人以不全面的感觉，原因就在于此。古代的希腊，中世纪的欧洲，15世纪的意大利，16世纪的佛兰德斯，17世纪的荷兰，上层建筑与社会基础的关系在这部书里没有说明。作者所提到的繁荣与衰落只描绘了社会的表面现象，他还认为这些现象只是政治，法律，宗教和民族性的混合产物；他完全没有认识社会的基本动力是在于生产力与生产关系。

但除了这些片面性与不彻底性以外，丹纳在上层建筑这个小范围内所做的研究工作，仍然可供我们作进一步探讨的根据。从历史出发与从科学出发的美学固然还得在原则上加以重大的修正与补充，但丹纳至少已经走了第一步，用他的话来说，已经做了第一个实验，使后人知道将来的工作应当从哪几点上着手，他的经验有哪些部分可以接受，有哪些缺点需要改正。我们也不能忘记，丹纳在他的时代毕竟把批评这门科学推进了一大步，使批评获得一个比较客观而稳固的基础；证据是他在欧洲学术界的影响至今还没有完全消失，多数的批评家即使不明白标榜种族，环境，时代三大原则，实际上还是多多少少应用这个理论的。

序

　　以下十讲①是辑录我在美术学校的讲课。倘将全部讲稿编写成书，将有十一大本，我不敢以如此冗长的篇幅劳苦读者，只摘录了一些提纲挈领的观念。做无论哪种研究工作，这些观念都是主要目标，而在我们这个科目中尤其需要提出。因为在人类创造的事业中，艺术品好像是偶然的产物；我们很容易认为艺术品的产生是由于兴之所至，既无规则，亦无理由，全是碰巧的，不可预料的，随意的；的确，艺术家创作的时候只凭他个人的幻想，群众赞许的时候也只凭一时的兴趣；艺术家的创造和群众的同情都是自发的，自由的，表面上和一阵风一样变化莫测。虽然如此，艺术的制作与欣赏也像风一样有许多确切的条件和固定的规律：揭露这些条件和规律应当是有益的。

　　① 本书不论以编计算，以章计算，都非十数；作者所谓十讲，恐系本书最初付印时的编次有所不同之故。

Contents
目录

第一章 理想的种类与等级 /001

第二章 特征重要的程度 /017

第三章 特征有益的程度 /053

第四章 效果集中的程度 /083

附录 艺术家文学家译名原名对照表 /115

诸位先生，

我这一回要和你们谈的题目似乎只能用诗歌咏叹。一个人提到理想，必然充满感情；他会想到流露真心的那神缥缈美丽的梦境；他只能以不胜激动的心情，低声细语地诉说；倘若高声谈论，就得用几句诗或一支歌；一般只用指尖轻轻地接触，或者合着双手，像谈到幸福，天国和爱情的时候一样。但我们按照我们的习惯，要以自然科学家的态度有条有理地研究，分析，我们想得到一条规律而不是一首颂歌。

首先需要弄清"理想"这个名词；按字面解释并不困难。这门课程开始的时候，我们已经找到艺术品的定义。① 我们说过，艺术品的目的是表现基本的或显著的特征，比实物所表现的更完全更清楚。艺术家对基本特征先构成一个观念，然后按照观念改变实物。经过这样改变的物就"与艺术家的观念相符"，就是说成为"理想的"了。可见艺术家根据他的观念把事物加以改变而再现出来，事物就从现实的变为理想的；他体会到并区别出事物的主要特征，有系统地更动各个部分原有的关系，使特征更显著更居于主导地位；这就是艺术家按照自己的观念改变事物。

① (原注) 参看《艺术品的本质及其产生》。

Chapter One

第一章

理想的种类与等级

一

艺术家灌输在作品中的观念有没有高级低级之分呢？能不能指出一个特征比别的特征更有价值呢？是不是每样东西有一个理想的形式，其余的形式都是歪曲的或错误的呢？能不能发现一个原则给不同的艺术品规定等级呢？

初看之下，我们大概要说不可能；按照我们以前所求得的定义，似乎根本不可能研究这些问题；因为那个定义很容易使人认为所有的艺术品一律平等，艺术的天地绝对自由。不错，假如事物只要符合于艺术家的观念就算理想的事物，那么观念本身并不重要，可以由艺术家任意选择，艺术家可以按照他的口味采取这一个或那一个观念：我们不能有何异议。同一题材可以用某种方式处理，也可以用相反的方式处理，也可以用两者之间的一切中间方式处理。——按照逻辑来说是如此，按照历史来说亦然如此。理论似乎有事实为证。你们不妨考察一下各个不同的时代，民族，派别。艺术家由于种族，气质，教育的差别，从同一事物上感受的印象也有差别；各人从中辨别出一个鲜明的特征；各人对事物构成一个独特的观念，这观念一朝在新作品中表现出来，就在理想形式的陈列室中加进一件新的杰作，有如在大家认为已经完备的奥林匹斯山上加入一个新的神明，——普劳图斯[①]在舞台上创造了欧格利翁[②]，吝啬的穷人；莫里哀采用同样的人物，创造了阿巴

[①] 本书提到的诗人，作家，建筑家，雕塑家，画家，音乐家，为数极多，故汇集在书末，另列生卒年代表及西文原名以备检阅，不再逐条加注。

[②] 欧格利翁是普劳图斯残存的喜剧《一坛黄金》中的人物。

贡，吝啬的富翁。过了200年，吝啬鬼不再像从前那样愚蠢，受人挖苦，而是声势浩大，百事顺利，在巴尔扎克手中成为葛朗台老头；同样的吝啬鬼离开内地，变了巴黎人，世界主义者，不露面的诗人，给同一巴尔扎克提供了放高利贷的高勃萨克。父亲被子女虐待这个情节，索福克勒斯用来写出《俄狄浦斯在克罗诺斯》，莎士比亚写出《李尔王》，巴尔扎克写出《高老头》。——所有的小说，所有的剧本，都写到一对青年男女互相爱慕，愿意结合的故事；可是从莎士比亚到狄更斯，从拉法耶特夫人到乔治·桑，同样一对男女有多少不同的面貌！——可见情人，父亲，吝啬鬼，一切大的典型永远可以推陈出新；过去如此，将来也如此。而且真正天才的标志，他的独一无二的光荣，世代相传的义务，就在于脱出惯例与传统的窠臼，另辟蹊径。

在文学作品以外，选择特征的自由权在绘画中似乎更肯定。全部第一流绘画上的人物与情节不过一打上下，来历不是出于福音书，就是出于神话；但作品面目的众多，成就的卓越，都很清楚地显出艺术家的自由。我们不敢赞美这一个艺术家甚于那一个艺术家，把一件完美的作品放在另一件完美的作品之上，不敢说应当师法伦勃朗而不应当师法委罗内塞，或者说应该学委罗内塞而不应该学伦勃朗。但两者之间的距离多么远！在《以马忤斯的晚餐》中伦勃朗的基督[①]是一个死而复活的人，痛苦的脸颜色蜡黄，饱受坟墓中的寒冷，用他凄凉而慈悲的目光再来瞩视一下人间的苦难；旁边两个门徒是疲累不堪的老工人，花白的头发已经脱落；三人坐在小客店的饭桌上；管马房的小厮神气痴呆地望着他们；复活的基督头上，四周照着另一世界的奇特的光。在《基督治病》中，同样的思想更显著：其中的基督的确是平民的基

[①]（原注）参看卢浮美术馆中的原作，镂版的稿图与此稍有出入。

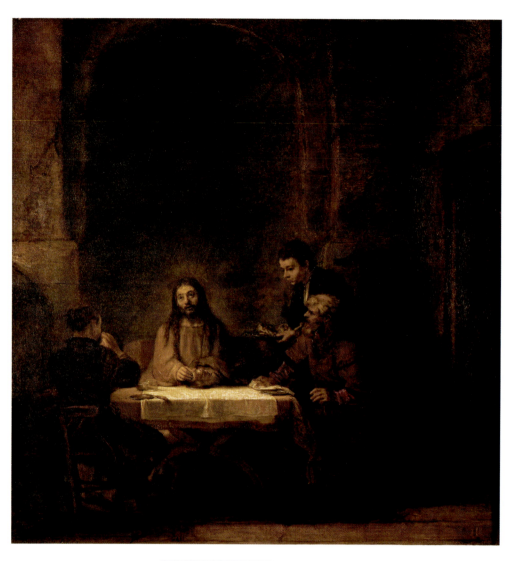

**伦勃朗·凡·莱因
以马忤斯的晚餐**

—

1648年　木板油画
68cm×60cm
巴黎卢浮宫

《以马忤斯的晚餐》描绘的是一个《圣经》故事。在离耶路撒冷不远一个名叫以马忤斯的小村子，门徒们在谈论基督遇害的事时，复活的基督显现在门徒的面前。伦勃朗使用大量暗色笔触来诠释这样一个神圣的场景，整幅画面基调并不热烈，而是充满凝重沉寂，这种带有哲理性的描绘强调了基督复活的庄严意义。

督，穷人的救星；那个佛兰德斯的地窖从前是罗拉德派信徒祈祷和织布的地方，衣衫褴褛的乞丐，救济院中的光棍，向基督伸着哀哀求告的手；一个臃肿的乡下女人跪在地上，瞪着一双发呆而深信不疑的眼睛望着他；一个瘫子刚刚抬到，横在一辆手推车上；到处是七穿八洞的破烂衣服，风吹雨打，颜色褪尽，满是油腻的旧大氅，生瘰疬的或畸形的四肢，苍白的脸不是憔悴不堪就是像白痴一般，一大堆丑恶和病弱残废的景象简直是人间地狱的写照；另一方面，时代的宠儿，一个大腹便便的镇长，几个肥头胖耳的市民，又傲慢又冷淡地在一旁望着；仁慈的基督却伸出手来替穷人治病，他的天国的光明穿过黑暗，一直照到潮湿的墙上。——贫穷，愁苦，微光闪烁的阴暗的气氛，固然产生了杰作，但富庶，快乐，白昼的暖和与愉快的阳光，也产生同样优秀的杰作。你们不妨把威尼斯和卢浮美术馆中委罗内塞画的"基督三餐"①考察一下。上面是阔大的天空，下面是有栏杆，列柱和雕像的建筑物，浩白光泽而五色斑斓的云石，衬托着贵族男女的宴会；这是16世纪威尼斯的行乐。基督坐在中央，周围一长列贵族穿着绸缎的短袄，公主们穿着铺金的绣花衣衫，一边笑一边吃，猎狗，小黑人，侏儒，音乐师，在旁娱乐宾主。黑边银绣的长袍在铺金的丝绒裙子旁边飘动；薄纱的领围裹着羊脂般的颈窝，珍珠在淡黄发辫上发亮，如花似玉的皮色显出年富力强的血液在身上流得非常酣畅；精神饱满的清秀的脸含着笑意；整个色调泛出粉红的或银色的光彩，加上金黄，暗蓝，鲜艳的大红，有条纹的绿色，时而中断时而连接的调子构成一片美妙而典雅的和谐，写出一派富贵，肉感，

① 这是委罗内塞画的三幅画：《基督在麻风病者西蒙家用餐》，《基督在雷维家用餐》（以上两幅藏于威尼斯美术学院），《基督在迦拿家用餐》（藏卢浮美术馆）。

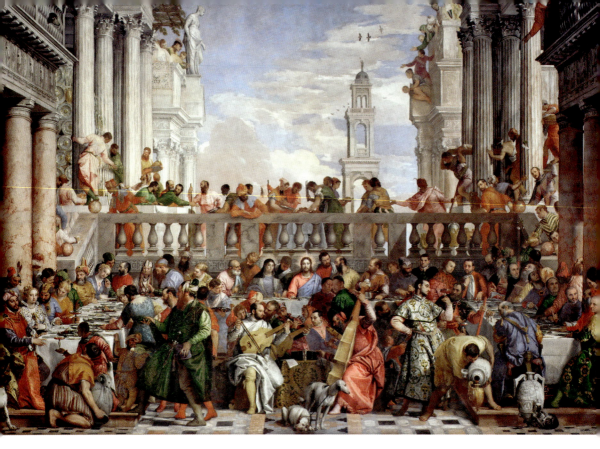

保罗·委罗内塞
迦拿的婚宴

1563 年　布面油画
677cm×994cm
巴黎卢浮宫

此画取材《圣经》,耶稣、圣母以及门徒在约旦河畔的迦拿遇到正在举办婚宴的一家,主人邀请他们一同参加。画面表现的是大家在婚宴上畅饮祝贺的美好场景。

奢华的诗意。——另一方面,异教的奥林匹斯的神话是范围最确定的了。希腊的文学和雕塑已经把轮廓固定,更无创新的余地,整个形式都已刻画定当,不能再有所发明。可是在每个画家的作品中,希腊神话总有一个前所未见的特征居于主导地位。拉斐尔的《帕尔斯索斯》给我们看到一些美丽的少妇,温柔与妩媚完全是人间的气息;阿波罗眼睛望着天,听着自己的琴声出神;安静而富有节奏的人物,布置得四乎八稳,画面的色调朴素到近于黯淡,使原来纯洁的裸体显得更纯洁。鲁本斯采用同样的题材,却表现相反的特征。再没有比他的

神话更缺少古代气息的了。在他手里，希腊的神明变为佛兰德斯人的淋巴质的与多血质的肉身，天上的盛会仿佛当时本·琼森为（英王）雅克一世的宫廷布置的假面舞会；大胆的裸体还用脱了一半的华丽的衣饰烘托；白皙肥胖的维纳斯牵着情人的手势像荡妇一般放肆；俏皮的克瑞斯在那里嬉笑；海中的女妖弯着身子，露出颤动的多肉的背脊；鲜剥活跳，重重折叠的肉，构成柔软曲折的线条，此外还有强烈的冲动，顽强的欲望，总之把放纵与高涨的肉欲尽量铺陈。这种肉欲一方面是体质养成的，一方面又不受良心牵掣，一方面露出动物的本能，一方面又富于诗意；而且像奇迹一般，肉欲的享受居然把天性的奔放与文明社会的奢华汇合在一处。艺术在这儿又达到一个高峰；一切都被"欢天喜地的兴致"掩盖，卷走："尼德兰的巨人（鲁本斯）长着那么有力的翅膀，竟然能飞向太阳，虽则腿上挂着几十斤重的荷兰乳饼。"①——如果不是用两个民族不同的艺术家作比较而只着眼于同一个民族，那么可以用我所讲过的意大利作品为例：《耶稣钉上十字架》《耶稣降生》《报知》《圣母和圣婴》《朱庇特》《阿波罗》《维纳斯和狄安娜》，不知有过多少！

① （原注）见海涅著：《旅途小景》第一卷P154。

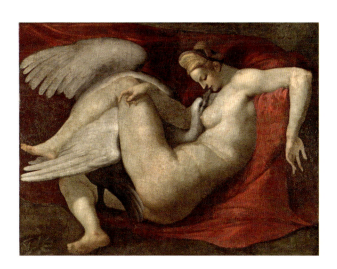

丽达与天鹅（费拉拉宫摹本）
（米开朗基罗作品临摹）

—

1530 年　布面油画
105.4cm×141cm
伦敦英国国家美术馆

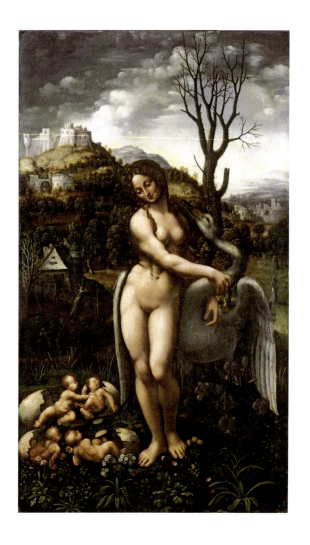

丽达与天鹅

（达·芬奇作品的仿作）

———

16 世纪早期　木板油画
131.1cm×76.2cm
费城艺术博物馆

为了有个明确的印象，我们不妨考察莱奥纳多·达·芬奇，米开朗基罗和柯勒乔三大家所处理的同一题材。我说的是他们的《丽达》①，你们至少见过三件作品的版画吧。——莱奥纳多的丽达是站在那里，带着含羞的神气，低着眼睛，美丽的

① 据希腊神话：朱庇特（即宙斯）爱上斯巴达王廷达瑞俄斯之妻丽达，化身为天鹅去诱惑她。丽达后来生了两个蛋，每个蛋里生出一男一女。

身体的曲折的线条起伏波动，极尽典雅细腻之致；天鹅的神态跟人差不多，俨然以配偶的姿势用翅膀盖着丽达；天鹅旁边，刚刚孵化出来的两对双生的孩子，斜视的眼睛很像鸟类。远古的神秘，人与动物的血缘，视生命为万物共有而共通的异教观念，表现得不能更微妙更细致了，艺术家参透玄妙的悟性也不能更深入更全面了。——相反，米开朗基罗的丽达是魁伟的战斗部族中的王后；在美第奇祭堂中困倦欲眠，或者不胜痛苦地醒来，预备重新投入人生战斗的处女，便是这个丽达的姊妹。丽达横躺着的巨大的身体，长着和她们同样的肌肉，同样的骨骼；面颊瘦削；浑身没有一点儿快乐和松懈的意味；便是在恋爱的时节，她也是严肃的，几乎是阴沉的。米开朗基罗的悲壮的心情，把她有力的四肢画得挺然高举，抬起壮健的上半身，双眉微蹙，目光凝聚。——可是时代变了，女性的感情代替了刚强的感情。在柯勒乔作品中，同样的情景变为一片柔和的绿荫，一群少女在潺潺流水中洗澡。画面处处引人入胜；快乐的梦境，妩媚的风韵，丰满的肉感，从来没有用过如此透彻如此鲜明的语言激动人心。身体和面部的美谈不上高雅，可是委婉动人。她们身段丰满，尽情欢笑，发出春天的光彩，像太阳底下的鲜花；青春的娇嫩与鲜艳，使饱受阳光的白肉在细腻中显得结实。一个是淡黄头发，神气随和的姑娘，胸部和头发的款式有点儿像男孩子，她推开天鹅；一个是娇小玲珑的顽皮姑娘，帮同伴穿衬衣，但透明的纱罗掩盖不了肥硕的肉体；另外几个是小额角，阔嘴唇，大下巴，都在水中游戏：表情有的活泼，有的温柔。丽达却比她们更放纵，沉溺在爱情中微微笑着，软瘫了，整幅画上甜蜜的，醉人的感觉，由于丽达的销魂荡魄而达于顶点。

安东尼奥·阿莱格里·达·柯勒乔
丽达与天鹅
一
1532 年　布面油画
156.2cm×195.3cm
德国国家博物馆柏林画廊

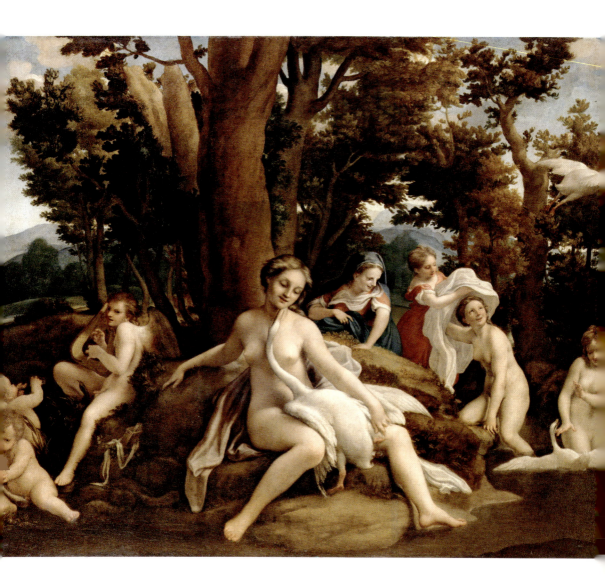

以上的三幅画，我们更喜欢哪一幅呢？哪一个特点更高级呢？是无边的幸福所产生的诗意呢，还是刚强悲壮的气魄，还是体贴入微的深刻的同情？三个境界都符合人性中某个主要部分，或者符合人类发展的某个主要阶段。快乐与悲哀，健全的理性与神秘的幻想，活跃的精力或细腻的感觉，心情骚动时的高瞻远瞩，肉体畅快时的尽情流露，一切对待人生的重要观点都有价值。几千年来，多多少少的民族都努力表现这些观点。凡是历史所暴露的，都由艺术加以概括。自然界中千千万万的生物，不管结构如何，本能如何，在世界上都有地位，在科学上都可以解释；同样，幻想的出品不管受什么原则鼓动，表现什么倾向，在带着批评意味的同情心中都有存在的根据，在艺术中都有地位。

二

　　可是幻想世界中的事物和现实世界中的一样有不同的等级，因为有不同的价值。群众和鉴赏家决定等级，估定价值。五年以来，我们论列意大利，尼德兰和希腊的艺术宗派，做的就是这个工作。我们随时随地都在判断。我们不知不觉地手里有一个尺度。别人也和我们一样；而在批评方面像在别的方面一样有众所公认的真理。今日每个人都承认，有些诗人如但丁与莎士比亚，有些作曲家如莫扎特与贝多芬，在他们的艺术中占着最高的位置。在本世纪（19世纪）的作家中，居首座的是歌德。在佛兰德斯画家中，没有人和鲁本斯抗衡；在荷兰画家中，没有人和伦勃朗抗衡；在德国画家中，没有人与丢勒并肩；在威尼斯画

家中，没有人与提香并肩。至于意大利文艺复兴期的三大家，莱奥纳多·达·芬奇，米开朗基罗，拉斐尔，大家更是异口同声，认为超出一切画家之上。——并且，后世所下的最后的判断，可以用判断的过程证明判断的可靠。先是与艺术家同时的人联合起来予以评价，这个意见就很有分量，因为有多少不同的气质，不同的教育，不同的思想感情共同参与；每个人在趣味方面的缺陷由别人的不同的趣味加以补足；许多成见在互相冲突之下获得平衡；这种连续而相互的补充逐渐使最后的意见更接近事实。然后，开始另一个时代，带来新的思想感情；以后再来一个时代；每个时代都把悬案重新审查；每个时代都根据各自的观点审查；倘若有所修正，便是彻底的修正，倘若加以证实，便是有力的证实。等到作品经过一个又一个的法庭而得到同样的评语，等到散处在几百年中的裁判都下了同样的判决，那么这个判决大概是可靠的了：因为不高明的作品不可能使许多大相悬殊的意见归于一致。即使各个时代各个民族所特有的思想感情都有局限性，因为大众像个人一样有时会有错误的判断，错误的理解，但也像个人一样，分歧的见解互相纠正，摇摆的观点互相抵消以后，会逐渐趋于固定，确实，得出一个相当可靠相当合理的意见，使我们能很有根据很有信心地接受。——最后，不但出于本能的口味能趋于一致，近代批评所用的方法还在常识的根据之外加上科学的根据。现在一个批评家知道他个人的趣味并无价值，应当丢开自己的气质，倾向，党派，利益；他知道批评家的才能首先在于感受；对待历史的第

阿尔布雷希特·丢勒
亚当与夏娃
—
1507年　木板油画
209cm×81cm（左）
209cm×72cm（右）
马德里普拉多博物馆

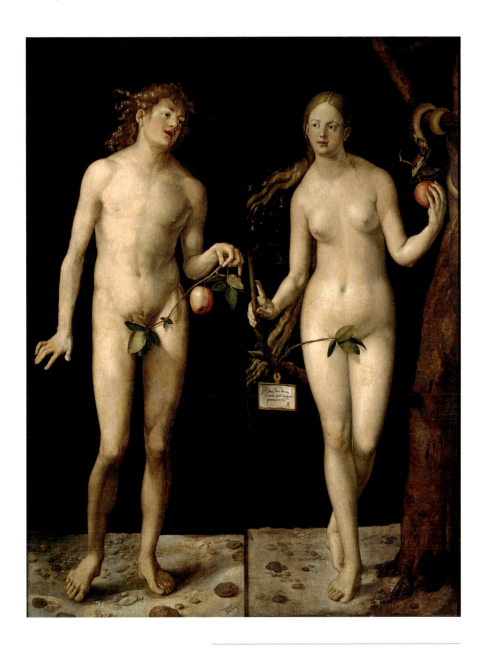

丢勒是16世纪早期德国最重要的艺术家之一,同时也被艺术史学家们认为是首位深刻理解意大利文艺复兴主旨的北方艺术家。他不仅精通油画、版画、水彩画等,还在人体结构、透视运用、设计制造等诸多领域有理论建树。

Chapter One
第一章　理想的种类与等级

提香 · 韦切利奥
人生的三个阶段

——

1512—1514 年
布面油画 90cm×150.7cm
爱丁堡苏格兰国家美术馆

提香是意大利文艺复兴后期威尼斯画派的重要代表画家。他的作品构思大胆、构图严谨，且重视色彩的处理和运用，对后世艺术家如鲁本斯和普桑等都有深远影响。

一件工作是为受他判断的人设身处地，深入他们的本能与习惯中去，使自己和他们有同样的感情，和他们一般思想，体会他们的心境，又细致又具体地设想他们的环境；凡是加在他们天生的性格之上，决定他们的行动，指导他们生活的形势与印象，都应当加以考察。这样一件工作使我们和艺术家观点相同之后能更好地了解他们；又因为这工作是用许多分析组成的，所以和一切科学活动一样可以复按，可以改进。根据这个方法，我们才能赞成或不赞成某个艺术家，才能在同一件作品中指责某一部分和称赞另一部分，规定各种价值，指出进步或偏向，认出哪是昌盛哪是衰落。这并非随心所欲而是按照一个共同的规则的批评。我要为你们清理出来，加以确定加以证明的，就是这个隐藏的规则。

三

　　为了探求这个规则，我们应当把已经得到的定义的各个部分考察一下。艺术品的目的是使一个显著的特征居于支配一切的地位。因此，一件作品越接近这个目的越完善；换句话说，作品把我们提出的条件完成得越正确越完全，占的地位就越高。我们的条件有两个，就是特征必须是最显著的，并且是最有支配作用的。让我们细细研究一下艺术家的这两个任务。——为了简化工作，我只预备考察模仿的艺术：雕塑，戏剧音乐，绘画与文学，主要是后面两种。这就够了，因为你们已经知道模仿的艺术与非模仿的艺术之间的联系。[①] 两者都要使某个显著的特征居于领导地位。两者都是用的同样的方法，就是配合或改变各个部分的关系，然后构成一个总体。唯一的差别是绘画，雕塑与诗歌这些模仿的艺术，把物质方面的和精神方面的各种关系再现出来，制成相当于实物的作品；而非模仿的艺术，纯粹音乐与建筑，是把数学的关系配合起来，创造出不相当于实物的作品。但是这样组成的一阕交响乐，一所神庙，和一首诗一幅画同样是有生命的东西；因为乐曲与建筑物也是有组织的，各个部分也互相依赖，受一个指导原则支配；也有一副面目，也表示一种意图，也用表情来说话，也产生一种效果。所以非模仿的艺术是和模仿的艺术性质相同的理想产物，产生非模仿艺术和产生模仿艺术的规律相同，批评非模仿艺术的规则，和批评模仿艺术的规则也相同；非模仿艺术只是总的艺术部门中的一类，除了我们已经知道的限制以外，我们为模仿艺术找到的原理对非模仿艺术同样适用。

　　① (原注) 参看《艺术品的本质及其产生》。

Chapter Two

第二章

特征重要的程度

一

什么是显著的特征？在两个特征中如何知道一个比另外一个更重要？一提到这个问题，我们就进入科学的领域；因为这里牵涉到生物本身，而把组成生物的特征加以评价，正是科学的分内之事。——所以我们需要到生物学中去旅行一次：我并不为此向你们道歉；即使内容开头显得枯燥，抽象，也没有关系。艺术与科学相连的亲属关系能提高两者的地位；科学能够给美提供主要的根据是科学的光荣；美能够把最高的结构建筑在真理之上是美的光荣。

我们所要借用的评价的原则是自然科学在大约100年以前发现的，叫作"特征的从属原理"；植物学与动物学的一切分类都以此为根据；许多意外而深刻的发现都证明这一条原理的重要。在一株植物和一个动物身上，某些特征被认为比另外一些特征重要，那是"不容易变化的"一些特征；由于不易变化，这些特征具有比别的特征更大的力量，更能抵抗一切内在因素与外来因素的袭击，而不至于解体或变质。——以植物而论，躯干的大小不如结构重要；因为内部的某些次要特征，外界的某些次要条件，尽可改变躯干的大小而不能改变结构。在地上蔓延的豆类和往上长发的皂角是非常接近的豆科植物，3尺高的一根麦梗和3丈高的一根竹是同族的禾本科植物；在我们的水土中那么小的凤尾草，在热带却成为大树。——同样，以脊椎动物而论，肢体的数目，位置，用途，不如有无乳房之为重要。它可能水栖，可能陆栖，可能飞翔，尽可因住处不同而发生许多变化，但使它能哺乳的结构并不

因之而改变或消灭。蝙蝠与鲸都是哺乳动物，和狗，马，人一样。使蝙蝠的肢体成为一根一根的细条，使手成为翅膀的力量，使鲸的后肢接合，缩短，几乎消灭的力量，绝对不影响两者的哺乳器官，而飞翔的哺乳动物与游泳的哺乳动物，和在陆地上行走的哺乳动物仍然是弟兄。——各个等级的生物，各个等级的特征，都是如此。某一种器官的结构分量更重，能动摇分量较轻的结构的力量，不能动摇分量更重的结构。

因此，这类重要部分中有一个动摇，就连带动摇与它比例相当的部分。换句话说，一个特征本身越不容易变化越重要，带来和带走的也是越不容易变化而越重要的特征。例如翅膀是一个很不重要的特征，翅膀的出现只能引起一些轻微的变化而对总的结构毫无作用。属于不同纲目的动物都可有翅膀；除了鸟类，有长翅膀的哺乳类如蝙蝠，有长翅膀的蜥蜴如古代的飞龙，有长翅膀的水族如飞鱼。而且使一个动物飞翔的结构，作用极微，甚至在不同的门类中也会出现；不但好几种脊椎动物有翅膀，便是许多筋节动物也有翅膀；另一方面，飞翔的机能极不重要，在同一纲目中也时有时无；5个科的虫都会飞，最后一科，无翅的虫就不会飞。——相反，乳房的存在是一个极重要的特征，牵涉到重大的变化，决定动物结构的主要特性。一切哺乳动物都同属一门；只要是哺乳类，必然是脊椎动物。不但如此，有了乳房，必须带来双重循环，胎生，由肋膜坏绕的肺，这是一切别的脊椎动物，如鸟类，爬虫类，两栖类，鱼类所没有的。随便哪一界，哪一纲，哪一科的生物的名称，都表明生物的主要特征，看了名称就知道选作标志的结构。在名称下面再念两三行，你们会看到列举一大堆特征，都是和主要特征离不开的伙伴，那些特征的重要性与数量可以衡量主要特征带来和带走的部分的大小。

以下我们要解释为什么某些特征更重要更不容易变化。一个生物有两个部分：元素与配合；元素在先，配合在后；我们可以推翻配合的方式而不改变元素，但不能变更元素而不推翻配合的方式。所以应当分出两种特征：一种是深刻的，内在的，先天的，基本的，就是属于元素或材料的特征；另外一种是浮表的，外部的，派生的，交叉在别的特征上面的，就是配合或安排的特征。——这是自然科学中影响最深远的理论，异体同功说的原理，若弗鲁瓦·圣伊莱尔用这个理论解释动物的结构，歌德用这个理论解释植物的结构。在动物的骨骼中应当分辨出两种特征：一种包括解剖学作为研究对象的各个部分，和部分之间的关系；一种包括部分的伸长，缩短，接合，对某些用途的适应。第一种是基本的，第二种是派生的。同样的关节和关节之间同样的关系，见于人的手臂，蝙蝠的翅膀，马的腿，猫的脚，鲸的鳍；在别的动物，如矮脚蛇，蟒蛇身上，已经成为无用的东西还有遗迹留存；这些发育不全而仍然保留的部分，正如结构的统一同样证明原始力量的巨大，所有后来的变化都不能加以消灭。——同样，一朵花的各个部分，在原始阶段和本质上都是叶子；而分特性为主要与附属的办法，把活的组织的基本经纬，同使它变化和加以遮蔽的褶裥，接缝，镶边分开以后，一大堆暧昧不明的现象，如流产，畸形，类似等，就得到解释。——从这些局部的发现中间得出一条总的规律，就是要辨别最重要的特征，必须从生物的本源或素材方面考察，在生物的最简单的形式中去考察生物，像研究胚胎作用那样；或者注意为生物的各种元素共有的显著特征，像研究解剖学或一般生理学那样。今日我们整理千千万万的植物，便是根据胚胎所提供的特征，或者根据各个部分共同的发展方式；这两点非常重要，两者互相牵连，而且都帮助我们制定同样的分类

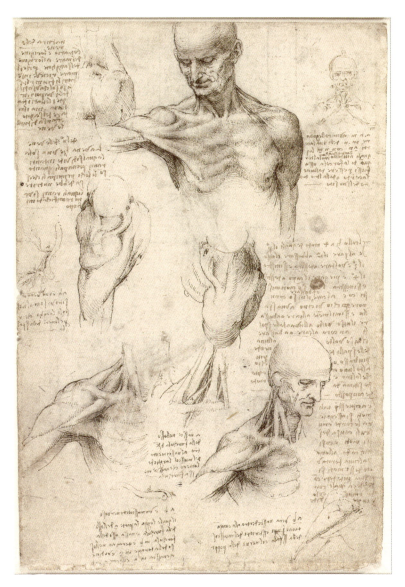

莱奥纳多·达·芬奇
手臂二头肌运动的解剖学研究
—
1510—1511年　纸本钢笔、粉笔
29.2cm×19.8cm
英国王室收藏

这件作品是达·芬奇的人体肌肉的解剖学素描。解剖学是文艺复兴时期提倡科学精神的一个重要标志,这样的尝试在中世纪是不被允许的。

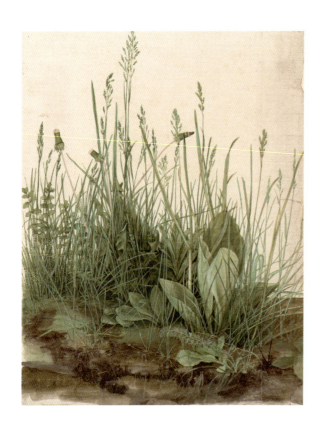

阿尔布雷希特·丢勒
草
——
1503年 纸本水彩
41cm×32cm
维也纳阿尔贝蒂那博物馆

丢勒认为自然之美需要具有敏锐洞察力的艺术家来提炼,并赞同亚里士多德所说的"视觉是人类最高贵的感官"。如同他的水彩画《草》所示,理性观察事物的能力在视觉表达之中,这便是兼具自然植物的科学性和诗意般的美感的作品。

标准。一种植物归入植物界三大门中哪一门,取决于胚胎是否长有子叶,长的是单子叶还是双子叶。双子叶的植物,茎的形成层是集中的,中心比外围坚硬,根是直根系的,环状的花几乎总是二瓣或五瓣,或是二与五的倍数。单子叶的植物,茎的形成层是分散的,中心比外围柔软,根是须根系的,环状的花几乎总是三瓣或是三的倍数。——在动物界中,各个部分相应的配合也同样普遍,同样确实。自然科学交给精神科学的结论,就是特征的重要程度取决于特征力量的大小;力量的大小取决于抵抗袭击的程度的强弱。因此,特征的不变性的大小,决定特征等级的高低;而越是构成生物的深刻的部分,属于生物的元素而非属于配合的特征,不变性越大。

二

　　我们现在把这个原则应用于人，先应用在人的精神生活方面，以及以精神生活为对象的艺术，戏剧音乐，小说，戏剧，史诗和一般的文学。在这里，特征的重要的次序是怎样的呢？怎样确定各种变化的程度呢？——历史给我们一个很可靠很简单的方法：因为外界的事故影响到人，使他一层一层的[①]思想感情发生各种程度的变化。时间在我们身上刮，刨，挖掘，像锹子刨地似的，暴露出我们精神上的地质形态。在时间侵蚀之下，我们重重叠叠为地层一层一层剥落，有的快一些，有的慢一些。容易开垦的土质好比松软的冲积层，完全堆在浮面，只消铲几下就去掉了；接着是粘合比较牢固的石灰和更厚的砂土，需要多费点儿劲才能铲除。往下去是青石，云石，一层一层的片形石，非常结实，抵抗力很强；需要连续几代的工作，挖着极深的坑道，三番四复的爆炸，才能掘掉。再往下去是太古时代的花岗石，埋在地下不知有多深，那是全部结构的支柱，千百年的攻击的力量无论如何猛烈，也不能把那个岩层完全去掉。

　　浮在人的表面上的是持续三四年的一些生活习惯与思想感情；这是流行的风气，暂时的东西。一个人到美洲或中国去游历回来，发现巴黎和他离开的时候大不相同。他觉得自己变了内地人，样样都茫无头绪；说笑打趣的方式改变了；俱乐部和小戏院中的词汇不同了；时髦朋友所讲究的不是从前那种漂亮了，在人前夸耀的是另外一批背心，另外一批领带了；他的胡闹与骇人听闻的行为也转向另一方面；时髦人物的名称也是新兴的；我们前前后后有过"小爷""不可思

① 作者在此和以下好几处说的"层"字，都是借用地质学上的术语。

议①""俏哥儿""花花公子""狮子""根特佬②""小白脸""小浪荡"。不消几年，时行的名称和东西都可一扫而空，全部换新；时装的变化正好衡量这种精神状态的变化；在人的一切特征中，这是最浮浅最不稳固的。——下面是一层略为坚固一些的特征，可以持续20年，30年，40年，大概有半个历史时期。我们最近正看到这样的一层消灭：中心是1830年前后，当令的人物见于大仲马的《安东尼》，见于雨果戏剧中的青年主角，也在你们父亲伯叔的回忆中出现。那是一个感情强烈，郁闷而多幻想的人，热情汹涌，喜欢参加政治，喜欢反抗，又是人道主义者，又是改革家，很容易得肺病，神气老是痛苦不堪，穿着颜色刺激的背心，头发的式样十分触目，就像德韦里亚在版画上表现的。如今我们觉得这种人物浮夸，天真，但也不能不承认他热烈豪爽。总之他是血统簇新的平民，能力和欲望很强，第一次登上社会的高峰，粗声大气地暴露他精神上和心底里的烦恼。他的思想感情是整整一代的人的思想感情；要等那一代过去以后，那些思想感情才会消灭。这是第二层，历史挖掉第二层所费的时间，既指出那一层的深度，也说明那一层的重要程度。

现在我们到了第三层，非常广阔非常深厚的一层。这一层的特点可以存在一个完全的历史时期，例如中世纪，文艺复兴，古典时代。同一精神状态会统治一百年或好几百年，虽然不断受到暗中的摩擦，剧烈的破坏，一次又一次的镰刀和炸药的袭击，还是屹然不动。我们的祖父看到过这样一种精神状态的消灭；那是古典时代，在政治上是1789年大革命爆发的时候告终的，在文学上是和德利尔与德·丰塔纳一同消失的，在宗教上是由于约瑟夫·德·迈斯特的出现和法国教

① 法国大革命以后的执政时期（1796—1799年），时髦人物有一句口头禅，叫作"我拿名誉打赌，真是不可思者……"，所以社会上给他们起的外号就叫"不可思议"。

② 巴黎从前有条热闹的大街叫作根特街，便是这个诨名的来历。

会自力更生派的衰落而结束的。这个时代在政治上从黎塞留开始，在文学上从马莱伯开始，在宗教上从17世纪初期法国旧教的和平而自发的改革运动开始；持续了将近两世纪，标志鲜明，一望而知。文艺复兴期的风雅人物穿的是骑士与空头英雄式的服装，到古典时代换上真正交际场中的衣着，适合客厅与宫廷的需要：假头发，长筒袜，裙子式的短裤，舒服的衣衫同文雅而有变化的动作刚好配合，料子是绣花的绸缎，嵌着金线，镶着镂空的花边，美观而庄严，合乎既要漂亮又要保持身份的公侯的口味。经过连续不断的小变化，这套服式维持到大革命，才由共和党人的长裤，长筒靴，实用和古板的黑衣服，代替用搭扣的皮鞋，笔挺的丝袜，白纱颈围，镂空背心，和旧时宫廷中的粉红，淡蓝，苹果绿的外衣。这个时期有一个主要特点，欧洲直到现在还认为是法国人的标志，就是礼貌周到，殷勤体贴，应付人的手段很高明，说话很漂亮，多多少少以凡尔赛的侍臣为榜样，始终保持高雅的气派，谈吐和举动都守着君主时代的规矩。这个特征附带着或引申出一大堆主义和思想感情；宗教，政治，哲学，爱情，家庭，都留着主要特征的痕迹，而这整个精神状态所构成的一个大的典型，将要在人类的记忆中永远保存，因为是人类发展的主要形态之一。

　　但这些典型无论如何顽强，稳固，仍然要消灭的。80年以来，法国人采用了民主制度，丧失了他的一部分礼貌和绝大部分的风流文雅，他的语言文字不同了，变质了，有了火气，对待社会和思想方面的一切重大问题也改用新的观点。一个民族在长久的生命中要经过好几回这一类的更新；但他的本来面目依旧存在，不仅因为世代连绵不断，并且构成民族的特性也始终存在。这就是原始地层。需要整个历史时期才能铲除的地层已经很坚固，但底下还有更坚固得多，为历史时期铲除不了的一层，深深地埋在那里，铺在下面。——你们不妨把一些大的民族，从他们出现到现在，逐一考察；他们必有某些本能

某些才具，非革命，衰落，文明所能影响。这些本能与才具是在血里，和血统一同传下来的；要这些本能和才具变质，除非使血变质，就是要有异族的侵入，彻底的征服，种族的杂交，至少也得改变地理环境，移植他乡，受新的水土慢慢地感染；总之要精神的气质与肉体的结构一齐改变才行。倘若住在同一个地方，血统大致纯粹的话，那么在最初的祖先身上显露的心情与精神本质，在最后的子孙身上照样出现。——荷马诗歌中的阿哈伊亚人，伶牙俐齿，爱唠叨的英雄，在战场上遇到敌人，未动刀枪，先背一本自己的家谱和历史。骨子里就是欧里庇得斯剧中的雅典人，会谈玄说理，颠倒黑白，无事生非，在舞台上忽然来一套教训式的格言和公民大会上的演讲；也就是后来在罗马统治之下，自命风雅，殷勤凑趣的"希腊佬"，吃白食的清客；也就是亚历山大城中喜欢藏书的批评家，拜占庭帝国时代好辩的神学家；像约翰·康塔居才纳一流的人，还有那些坚持阿托斯山上有什么永久光明的推理家，①都是涅斯托尔和尤利斯的嫡派子孙。讲话，分析，辩论，机智的天赋，经过25个世纪②的文明与颓废，始终保存。——同样，在野蛮时代的风俗，民法和古老的诗歌中，我们看到盎格鲁-萨克森人是强悍的蛮子，斗志旺盛的肉食兽，可是激昂慷慨，天生地重道德，富有诗意；经过了500年诺曼人的征服和法国文化的影响，他又出现在文艺复兴期的热烈而富于幻想的戏剧中，出现在复辟时期（1660—1688年）的粗暴与淫靡的风气中，出现在革命时期的阴沉严峻的清教主义中，出现在政治自由的奠定和含有教训意味的文学的胜利中，出现在今日支持英国公民英国工人的毅力，骄傲，高尚的习惯和高尚的格言中。——再看西班牙人：斯特拉博和拉丁史学家已经说他是孤独，高傲，倔强，喜欢穿黑衣服的人，以后在中世纪，他的主要特性还是不变，虽然西哥特人给他输入了一些新的血液，他仍旧那么固

① 巴尔干半岛上的阿托斯山从拜占庭帝国时代起就是一个基督教的圣地，山上修道院林立。14世纪时，一般修士声言在静坐时只要目视丹田就能看见一道神秘的光，像耶稣升天时的光一样；为此引起的论战持续至10年之久。——约翰·康塔居才纳是14世纪时一度篡夺拜占庭帝国的人。

② 从希腊文明初启的公元前11世纪，算到公元后14世纪。

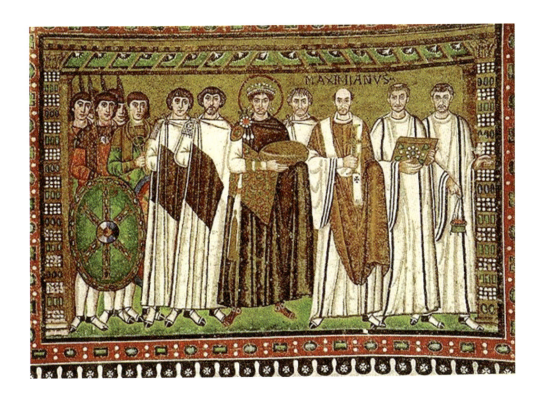

查士丁尼及其随从

547年 马赛克镶嵌画
264cm×365cm
拉文那圣威塔尔教堂

圣威塔尔教堂的圣坛及后殿的装饰镶嵌画可谓是拜占庭艺术的巅峰之作。教堂后殿北墙上的镶嵌画《查士丁尼及其随从》描绘了11个人物形象。画面在人物布局方面极其有趣，皇帝虽然是画面的轴对称中心，但主教站立的位置却比他略微向前。艺术家这样处理画面，似乎暗示了皇帝权力与教会权力彼此制衡的微妙关系。

执，那么倔强，那么英勇，被摩尔人赶到了海里，他花了800年的时间把祖国一尺一寸地夺回来，长久而单调的斗争使他变得更兴奋更顽强，守着异教裁判和骑士制度的风俗习惯，一味的偏执，狭窄。在熙德的时代（11世纪），腓利普二世的时代（16世纪），查理二世的时代（16世纪），在1700年的战争中（西班牙王位继承战争），在1808年的战争中（拿破仑驱逐西班牙波旁王室），直到今日在上面专制，下面反抗的一片混乱中，西班牙人还是原来的西班牙人。——最后，考察一下我们的祖先高卢人；罗马人说他们有两件事情自命不凡：打仗凶狠，说话漂亮。的确，这是在我们的事业和历史上表现得最有光彩的天赋：一方面是尚武的精神，勇敢非凡，有时甚至发疯；另一方面是文学的天才，说话文雅，文笔细腻。12世纪，我们的语言才形成，我们的文学作品和风俗习惯中马上出现一个快乐与俏皮的法国人：自己要开心，也要别人开心，话说得流畅而太多，懂得跟女人谈心，爱出风头，为了充好汉而冒险，也为了感情冲动而冒险，荣誉感很强，责任心比较淡。纪功诗歌《故事诗》《玫瑰传奇》给你们看到的，诗人如奥尔良的查理，史学家如茹安维尔与傅华萨给你们看到的，都是这样的一个法国人，就是以后在维庸，布朗托姆，拉伯雷笔下的法国人，也就是以后锋芒更露的时代的法国人，拉·封丹，莫里哀，伏尔泰时代的法国人，18世纪的风流的客厅中的法国人，一直到贝朗热时代的法国人。——每个民族的情形都是如此；只要把他历史上的某个时代和他现代的情形比较一下，就可发现尽管有些次要的变化，民族的本质依然如故。

　　这便是原始的花岗石，寿命与民族一样长久；那是一个底层，让以后的时代把以后的岩层铺上去。——倘使往下探索，还可发现更深的基础；那是一些巨大无比，暧昧不明的地层，语言学正在开始发掘。在民族的特性之下还有种族的特性。某些普遍的性格证明

天性不同的民族有古老的亲属关系：拉丁人，希腊人，日耳曼人，斯拉夫人，凯尔特人，波斯人，印度人，都是一个老根上长的芽；民族的迁移，混交，气质的改变，都动摇不了他们身上的某些哲学倾向与社会倾向，某些对道德的看法，对自然的了解，表达思想的某种方式；另一方面，他们所共有的基本特点，在另一种族中，例如在闪米特人与中国人身上，并不存在；他们有另外一些特点，在他们之间同属一类。不同的种族在精神上的差别，正如脊椎类，筋节类，软体类动物在生理上的差别；他们是按照不同的方案构造的生物，属于不同的门类。——最后，在最低的一层上还有一切能创造文明的高等种族所固有的特性，就是有概括的观念；人类凭了这一点才能建立社会，宗教，哲学，艺术。不管种族之间有多少差异，这一类的才能始终存在，不是控制其余部分的生理上的差别所能损害的。

以上是组成人类心灵的感情，思想，才具，本能，一层一层叠起来的次序。你们看到，自上而下的地层怎样越来越厚，地层的重要的程度怎样用稳定的程度来衡量。我们借用自然科学的规则在此完全用到了，结论也得到证实。最稳定的特征，在历史上和生物学上一样，是最基本，最普遍，与本体关系最密切的特征。——不论在心理方面还是在器官方面，必须把个人身上的原始特征和后来的特征加以区别，把元素和元素的配合加以区别；因为元素是最初的东西，元素的配合是以后化出来的。凡是为一切智力活动所共有的特征才是基本的特征：例如用突如其来的形象来思索的能力，或者用一长串密切相连的观念来思索的能力，就非某些特殊的智力活动所独有，而是对思想的各部分都有影响，对人的一切精神产物都发生作用的；人只要一开始推理，想象，说话，就有用形象或观念来思索的能力，而且这能力居于指导地位，把人推往某一方向，阻断

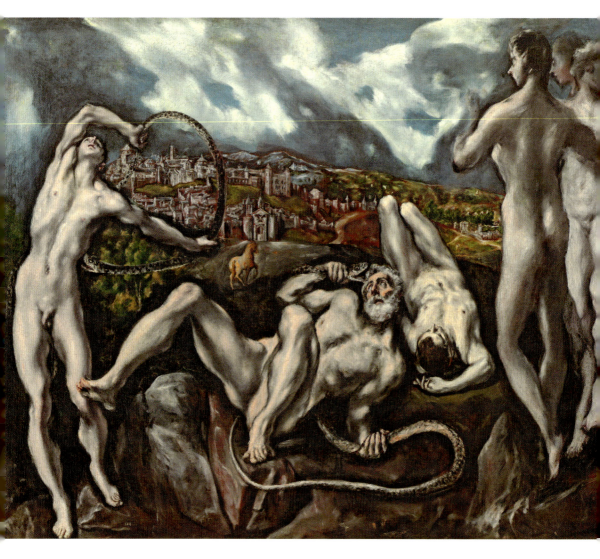

埃尔·格列柯
拉奥孔

1610—1614年　布面油画
137.5cm×172.5cm
华盛顿美国国家美术馆

格列柯的艺术是在融合了晚期拜占庭和晚期意大利样式主义风格后所激发出的艺术风格。他的绘画作品有着强烈的感染力和浓郁的感情色彩。他的作品能够让人联想起西班牙人虔诚的热情和奔放的民族性，十分适用于表现西班牙天主教徒的宗教狂热。

他的某些出路。其他的特征也是如此。可见一个特征越接近本质，势力范围越广大。——而势力范围越广大，特征就越稳定。决定各个历史时期及其中心人物的因素，决定现代的人于歧途与不知餍足的平民的因素，决定古典时代附属于宫廷的贵族与出入客厅的人物的因素，决定中世纪的独往独来的诸侯的因素，已经是非常普遍的形势，也就是非常普遍的精神倾向了。但是像西班牙人那样需要剧烈尖锐的刺激，需要把紧张与集中的幻想猛烈发泄出来的民族性，像法国人那样需要明确与连贯的观念，活泼的理智，需要自由活动的民族性，那是与本质更密切得多的特征，是全部与体质有关的特征构成的。至于构成种族，构成中国人，雅利安人与闪米特人的特色的因素，那是最原始的禀赋了，例如语言有没有文法，句子是否完整，思想是否只限于代数一般的枯燥的符号，或是有伸缩性的，有诗意的，有细腻的层次的，或是热烈的，粗暴的，猛烈的爆发出来的。这儿正如在生物学上一样，必须看了原始思想的胚胎，才能在已经发展完全的思想中辨别出思想的特点；原始时期的特征在一切特征中最有意义；根据语言的结构和神话的种类，可以窥见宗教，哲学，社会，艺术的将来的形式，正如根据胚胎上子叶的有无与数目，可以猜到植物所隶属的部门和那个部门的主要特征。——可见在人类，动物，植物中间，特性从属的原理所确定的是同样的等级；最稳定的特征占据最高最重要的地位；而特征更稳定，是因为更接近本质，在更大的范围内出现，只能由更剧烈的变革加以铲除。

三

文学价值的等级每一级都相当于精神生活的等级。别的方面都相等的话，一部书的精彩的程度取决于它所表现的特征的重要程度，就是说取决于那个特征的稳固的程度与接近本质的程度。以后你们会看到，文学作品的力量与寿命就是精神地层的力量与寿命。

首先有表现时行特征的时行文学，和时行特征一样持续三四年，有时还更短促；普遍和当年的树叶同长同落：包括流行的歌曲，闹剧，小册子和短篇小说。你们倘使有勇气，不妨念一念1835年的一本杂剧或滑稽戏，你们一定看不下去。戏院往往翻出这一类的老戏重演；20年前轰动一时，今日只能叫观众打呵欠，戏码很快在广告上不见了。某一支歌曲当年在所有的钢琴上弹过，现在只显得可笑，虚假，乏味；至多在偏远闭塞的内地还能听到；它所表现的是那种短时期的感情，只要风气稍有变动就会消灭；它过时了，而我们还觉得奇怪，当年自己怎么会欣赏这一类无聊东西。时间就是这样在无数的出版物中做着选择，把表现浮浅的特征的作品，连同那些浮浅的特征一同淘汰。

另外一些作品相当于略为经久的特征，被当时的一代认为杰作。例如于尔菲在17世纪初期写的那部大名鼎鼎的《阿斯特蕾》，牧歌体的小说，其长无比，尤其是沉闷无比；但当时的人对宗教战争的凶杀抢掠厌倦已极，很高兴在花丛与树荫之下听听赛拉同的叹息和细腻的谈吐。又例如德·史居里小姐的那些小说，《居鲁士大王》《克来利》，无非铺陈一套西班牙王后带到法国来的过分与做作的风流文雅，用新的语言发表的堂皇的议论，细腻的感情，周到的礼貌，就像朗布耶府中夸耀气派很大的袍子和姿态强直的鞠躬一样。许多作品都有过这一类的价值，现在都变为历史文献：例如黎里的《尤菲绮斯》，马里尼的《阿多尼斯》，巴特勒的《休迪布拉斯》，格斯纳的取材于《圣经》的牧歌。① 现在我们也不缺少类似的作品，但我还是不提为妙。你们只要记得1806年的时

① 《尤菲绮斯》是16世纪的英国爱情小说，《阿多尼斯》是17世纪的意大利长诗，以神话为题材；《休迪布拉斯》是17世纪的英国讽刺诗，形式如《堂·吉诃德》。格斯纳是18世纪的瑞士诗人兼画家。

候,"埃斯梅纳尔先生在巴黎完全是大人物的排场"①;你们也可以计算一下,在文学革命(指法国浪漫主义)初期被认为登峰造极而现在黯淡无光的作品有多少:《阿达拉》《最后的萨拉只家族的传奇》《纳切兹》,②以及德·斯塔埃尔夫人和拜伦的好几个人物都在内。如今路程过了第一个站头,从我们的地位上远远地回顾,当时人看不见的浮夸与做作,我们不难一望而知。米勒瓦写的有名的悼歌《落叶》(1811年),卡西米·德拉维涅的《美塞尼亚女子》(1818—1822年,爱国诗歌集),我们读了同样无动于衷;因为两部作品都是半古典派半浪漫派,混合的性格正合乎处在两个时期的边境上的一代,而两部作品风行的时间也正是作品所表现的精神特征存在的时间。

好几个非常突出的例子很显著地指出,作品的价值或增或减,完全跟着作品所表现的特征的价值而定,仿佛自然界在此有心做正反两方面的实验。有些作家,在一二十部第二流的作品中留下一部第一流的作品。既是同一作家,他的才具,教育,修养,劳力,始终相同;但写出平庸作品的时候,作者只表达了一些浮表而暂时的特征,写出杰作的时候却抓住了经久而深刻的特征。勒萨日写的十几部模仿西班牙人的小说,普雷沃神甫写的一二十个悲壮或动人的短篇,现在只有好奇的人才搜求;但个个人看过《吉尔·布拉斯》(勒萨日作)和《曼侬·莱斯戈》(普雷沃作)。因为在这两部作品中,艺术家很幸运地找到了一个经久的典型,

① (原注) 斯当达语(埃斯梅纳尔是18至19世纪的法国诗人,生前红极一时,死后即默默无闻)。

② 三部都是夏多布里昂的作品,《纳切兹》是散文诗;《最后的萨拉只家族的传奇》(短篇小说)写16世纪时西班牙的摩尔族的一个部落;《阿达拉》是一部异国情调与感伤气息极重的爱情小说;以上三部作品在法国浪漫主义文学初期风行一时。

每个读者在周围的环境中或自己的感情中都能发现那个典型的面貌。吉尔·布拉斯是一个受过古典教育的布尔乔亚,当过大大小小的差事,发了财,不大计较是非,一辈子脱不了当差身份,少年时代脱不了流浪汉作风,在社会上随波逐流,绝对谈不到清心寡欲,爱国心更其缺乏,只顾自己的利益,拼命捞公家的油水,可是他心情快活,讨人喜欢,绝不假仁假义,偶尔也能批评自己,做出一些老实的事来,骨子里还识得善恶,心地慈悲,老年安分守己,做一个规矩人收场。这样一个在各方面都说好不好,说坏不坏的性格,这样一种复杂而挫折很多的命运,不但存在于18世纪,现在也有,将来也会有。同样,在《曼侬·莱斯戈》中间,那交际花心地不坏,为了爱奢华而堕落,但天生感情丰富,最后,对于为她做了那么多牺牲的死心塌地的爱情,也能用同样的爱情报答。显而易见,那是一个非常经久的典型,所以乔治·桑在《莱昂纳·莱奥尼》中间,雨果在《玛利翁·德·洛尔末》中间叫她重新出台,只是颠倒了角色,更动了时代。——笛福写过200卷作品,塞万提斯写过不知多少戏剧和中篇;前者以清教徒和生意人的头脑,把细节写得逼真,精密,正确到枯燥的程度;后者的笔下完全表现出西班牙骑士和冒险家的幻想,才华,缺点,豪侠;一个留下一部《鲁滨孙漂流记》,另外一个留下一部《堂·吉诃德》。两部作品能传世,首先因为鲁滨孙是个十足地道的英国人,浑身的民族本能至今可以在英国水手和垦荒者身上看见:下起决心来又猛烈又倔强,纯粹是新教徒的感情,老在暗中酝酿的幻想和信仰就是引起改宗和乞求灵魂得救的那一种,性格坚强,固执,有耐性,不怕劳苦,天生爱工作,能够到各个大陆上去垦荒和殖民;其次,因为这样一个人物除了民族性以外,还代表人生所能受到的最大的考验,代表人类全部发明的缩影,说明个人一脱离文明

奥诺雷·杜米埃
堂·吉诃德和桑绰
—
约1865年 布面油画
253cm×201cm
私人收藏

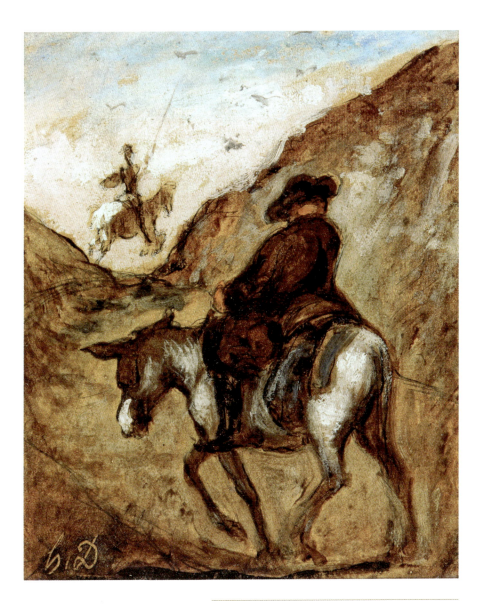

《堂·吉诃德》是西班牙作家塞万提斯创作的长篇小说。主人公堂·吉诃德出身于一个家道中落的乡绅家庭,深受骑士文学影响。他一方面执迷于自己的精神世界,看起来疯狂可笑,另一方面又是道德准则、英勇精神和正义忠贞的代表。杜米埃擅长用讽刺漫画的形式来揭露社会现实,他笔下的堂·吉诃德有着一种能诠释讽刺的力量。

社会，就不得不赤手空拳把多少的技术，工艺，重新建立起来，平时我们却像水中的鱼一样，时时刻刻受着技术与工艺的好处而不知道。——同样，在《堂·吉诃德》里面，你们先看到一个骑士式的，精神不健全的西班牙人，就像8个世纪的十字军和夸张的幻想所造成的那样；但除此以外，他也是人类史上永久典型之一，是个英勇的，了不起的，想入非非的理想家，身体瘦弱，老是挨打；而另一方面，为了加强我们的印象，他又是一个有头脑，讲实际，鄙俗而放荡的粗汉。——在标志一个时代一个民族的不朽的人物中间，我还想举出一个，他的名字已经成为日常用语；就是博马舍的费加罗，一个更神经质更有革命性的吉尔·布拉斯。作者不过是个小名家；他锋芒太露，不能像莫里哀那样创造出活生生的人物；但一朝描写他自己，写出他快活的心情，花样百出的手段，玩世不恭的态度，伶俐的口齿，写出他的勇敢与仁厚的本性，无穷的生气，他就不知不觉地画出了真正法国人的肖像，而他自己也从小名家一跃而为天才。——历史也做过反面的实验。有些例子，天才降落到小名家的地位。某个作家能够叫最伟大的人物站起来，自由活动；但在许多角色中间留下一些没有生命的人，等到一个时代告终就像死了一样，或者可笑之至，只有考古学家和历史学家才感兴趣，例如拉辛剧中的情人都是一般侯爵，除了态度文雅，没有别的特点；作者有意粉饰他们的感情，免得"小爷们"看了不快，在他手里，他们变了宫廷中的傀儡，直到今天，外国人，即使有学问的外国人，也受不了希波吕托斯和希弗兰斯那一类角色。——同样，莎士比亚的小丑毫无风趣，他的青年贵族荒谬绝伦，直要职业批评家和好奇的专家才会另眼相看；他们的文字游戏使人无法接受，他们的比喻无法了解；他们的装腔作势与莫名其妙的废话是16世纪的习惯，正如字句高雅，长篇

大论的台词是17世纪的风气。这些也是时行的人物；当时的外貌和作用在他们身上过于突出，其余的东西都给遮掉了——从这个正反两面的实验上，你们可以看出深刻而经久的特征多么重要；缺少这些特征，一个大作家的作品就降为第二流，有了这些特征，才具平常的作家可以产生第一流的作品。

因为这缘故，倘若浏览一下伟大的文学作品，就会发现它们都表现一个深刻而经久的特征，特征越经久越深刻，作品占的地位越高。那种作品是历史的摘要，用生动的形象表现一个历史时期的主要性格，或者一个民族的原始的本能与才具，或者普遍的人性中的某个片段和一些单纯的心理作用，那是人事演变的最后原因。——我们无须把不同的文学作品一一检验。只要注意到文学作品今日在史学方面的应用就可证实。凡是从前的笔记，宪法和外交文件的缺漏，我们都用文学作品补足。文学作品以非常清楚非常明确的方式，给我们指出各个时代的思想感情。各个种族的本能与资质，以及必须保持平衡才能维持社会秩序，否则就会引起革命的一切隐蔽的力量。——古代的印度几乎完全没有可靠的历史和年表，但留下英雄的和宗教的诗歌，使我们看到印度人的心灵，就是说看到他们的幻想的种类和境界，看到他们梦境的范围和关系，参悟哲理的深度和由此引起的迷惑，宗教与制度的根源。——再看16世纪末期和17世纪初期的西班牙；念一遍《托美思河的小拉撒路》①和流浪汉体的小说，研究一下洛佩，卡尔德隆和别的剧作家的戏剧，就有两个活生生的人物出现，流浪汉和骑士，给你指出这个奇特的文化的一切悲惨，伟大和疯狂的面目。——作品越精彩，表现的特征越深刻。我们17世纪时在君主政体之下的全部思想感情，都可以在拉辛的作品中摘录出来，例

① 又名《小癞子》。

如法国的国王，王后，王子王孙，朝臣，女官，教士的肖像，当时所有的主要观念，对封建主的忠诚，骑士的荣誉感，宫廷中的阶级和礼貌，臣民和仆役的忠心，文雅的态度，规矩礼节的影响和势力，在语言，感情，基督教，道德各方面或是人为的或是天然的细腻的表现，总之是组成旧制度主要特征的全部意识和习惯。——至于近代两部巨大的史诗《神曲》与《浮士德》，又是欧洲史上两个重要时期的缩影。一个指出中世纪的人生观，一个指出我们这个时代的人生观。两者都表现两个最高尚的心灵在各自的时代中所达到的最高的真理。但丁的诗歌描写人离开了短促的尘世，周游超自然的世界，唯一确定的，长久的世界。带他去的是两种力量：一种是狂热的爱情，那在当时是支配生活的主宰；另一种是正确的神学，那在当时是支配抽象思维的主宰。他的梦境忽而可怖之极，忽而美妙之极，明明是一种神秘的幻觉，但在当时是理想的精神境界。歌德的诗篇描写人在学问与人生中受了挫折，感到厌恶，于是彷徨，摸索，终究无可奈何地投入实际行动：但在许多痛苦的经历和永远不能满足的探求中，仍旧在传说的帷幕之下不断地窥见那个意境高远的天地，只有理想的形式与无形的力量的天地，人的思想只能到它大门为止，只有靠心领神会才能进去。——许多完美的作品都表现一个时代一个种族的主要特征；一部分作品除了时代与种族以外，还表现几乎为人类各个集团所共有的感情与典型，例如希伯来的《诗篇》，描写一神教的信徒面对着全能的上帝，万王之王，最高的审判者；《仿效基督》描写温柔的灵魂和仁爱的上帝交谈；荷马的诗歌代表人类在英勇的少年时代的行动，柏拉图的对话录代表人类在可爱的成年时期的思想，差不多全部的希腊文学都代表健全而朴素的感情；最后是莎士比亚，最大的心灵创造者，最深刻的人类观察者，眼

光最敏锐，最了解情欲的作用，最懂得富于幻想的头脑如何暗中酝酿，如何猛烈地爆发，内心如何突然失去平衡，最能体会肉与血的专横，性格的左右一切力量，促成我们疯狂或健全的暧昧的原因。《堂·吉诃德》《老实人》《鲁滨孙漂流记》都是同样重要的作品，这类作品比产生作品的时代与民族寿命更长久。它们超出时间与空间的界限；无论在什么地方，只要有一个会思想的头脑，就会了解这一类作品；它们的通俗性是不可摧毁的，存在的时期是无限的。这是最后一个证据，证明精神生活的价值与文学的价值完全一致，艺术品等级的高低取决于它表现的历史特征或心理特征的重要，稳定与深刻的程度。

四

现在只要为人的肉体和表现肉体的艺术建立一个相仿的等级。所谓表现肉体的艺术是指雕塑与绘画，而我尤其着重绘画。按照同样的方法，我们先要找出人身上哪些是最重要，因此是最稳定的特征。

首先，时行的衣着显然是一个很不重要的特征；每两年，至多每十年就有变化。便是一般的服装也是如此；那是一个外表，一种装饰；一举手就能拿掉。在活的身体上，主要的东西是活的身体本身：其余的都是附属品，都是人工的。——另外一些特征，即使是属于人体本身的特征，例如技艺和职业的特点，也不大重要。铁匠的胳膊不同于律师的胳膊，军官走路跟教士不一样；整天劳动的农夫的肌肉，皮色，脊骨的弯曲，额上的皱痕，走路的姿势，都不同于关在客厅里或办公室里的城里人。当然，这些特征相当稳固，在

人身上会保留一辈子；一朝有了皱痕就继续存在；但是一个很轻微的事故就能产生这一类特征，一个同样轻微的事故就能去除这一类特征。唯一的原因是偶然的出身与教育；人的地位环境变换了，就有相反的特点；城里人受着农民的教养，就有农民的姿态，农民受着城里人的教养，就有城里人的姿态。经过30年教育而仍旧留存的出身的标记，只有心理学家和道德学家看得出，出身在肉体上只留着一些难以辨认的痕迹；可是构成身体要素的稳定而内在的特征，根株要深得多，不是暂时的因素所能动摇。

另外一些影响，比如历史时期，固然对精神发生极大的作用，但在肉体上只留下一个淡淡的印记。路易十四时代的人所重视的思想感情，和今日的完全两样，但肉体的骨骼并无差别；至多在参考肖像，雕像和版画的时候，会发现那时的人姿态更庄严更含蓄。变化最多的是脸；文艺复兴期的人的脸，像我们在布龙齐诺或凡·代克画的肖像上看到的，比现代人的脸表情更刚强更单纯；3个世纪以来，装在我们头脑里的层次细微，变化不定的观念之多，趣味的复杂，思想的骚动，精神生活的过度，连续的劳动对我们的束缚，使眼神和表情变得细腻，困惑，苦闷。在更长的时期上看，头部也有某些变化，生理学家量过12世纪的人的脑壳，认为他们的能力不及我们的。但历史记录精神的变化非常正确，对身体的变化只有一些笼统的鉴定，而且很不完全。肉体的某一种变化对人的精神影响极大，对生理却影响极微；脑子里有一点儿细微莫辨的变动，就能造成疯子，白痴或天才；一次社会革命在两个世纪以后可以把精神的和意志的动力全部刷新，但对于器官只是略微接触而已。因此我们能根据历史分出精神特征何者为主何者为副，却不能根据历史分出肉体特征何者为主何者为副。

所以我们要采取另一途径；而这里指导我们的仍然是特征从属

布龙齐诺
托雷多的埃莉诺和其子乔凡尼
—
1545 年　木板油画
115cm×96cm
佛罗伦萨乌菲齐美术馆

布龙齐诺的肖像画往往会表现出一种冷漠和拘谨，这种矜持而沉着的神情是样式主义肖像画的显著特征之一。

Chapter Two
第二章　特征重要的程度

的原理。你们已经看到，某一特征更重要，是因为更接近事物的本质；特征存在的久暂取决于特征的深度。所以我们要在肉体上找出它的元素所固有的特征。你们不妨想象一下在工作室中看到的模特儿。一个裸体的人站在你们面前：在这个活的身体的各个部分之间，什么是共同点呢？在整体的每一部分不断出现而又有变化的元素是什么呢？——从形式上看，这个元素是附有筋腱而由肌肉掩盖的骨头：这里是肩胛骨和锁骨，那里是大腿骨和腰部的骨；往上去是脊骨和头盖骨，每根骨头都有它的关节，它的窝，它的凸出的角，作为支撑或杠杆的能力以及有伸缩性的肉，在一松一紧之间帮助骨头转移位置，做各种动作。肉眼所见的人的本质，无非是一副附有关节的骨骼和一层肌肉，全部很严密地连在一起，构成一架能做各种动做各种努力的灵巧的机器。如果考察人体而再考虑到种族，水土和气候引起的变化，肌肉的软硬，各个部分的比例的不同，躯干与四肢的细长或臃肿，那就掌握了人体的全部基本结构，像雕塑或素描所掌握的那样。——在去皮的人体标本之上还包着第二层东西，也是各个部分所共有的，就是皮肤：上面密布着翕翕欲动的小乳头，因为下面有小血管而略带蓝色，因为和布满筋肉的膜附在一起而略带黄色。因为充满血液而略带红色，因为接触腱膜而略带螺钿色，有时光滑，有时起条纹，色调的丰富与变化无与伦比，在阴影中会发亮，在阳光中会颤动，而且由于感觉敏锐，还透露出软髓的娇嫩和肉的更新，总之，皮肤是盖在肉上的一张透明的网。倘若除此以外再注意到种族，水土与气质带来的差别；注意到淋巴质，胆汁质或多血质的人的皮肤的差别，有时娇嫩，疲软，粉红，雪白，苍白，有时坚硬，结实，颜色金黄，带有铁质，那就掌握了有形的生命的第二个要素，就是画家的天地，只有色彩能表现。以上都是人体的内在的与深刻的特征，既然这些特征跟活人分不开，不用说是稳定的了。

五

造型艺术的各等不同的价值，每一级都相当于人体特征的价值。别的方面都相等的话，一幅画或一个雕像的精彩的程度，取决于它所表现的特征的重要的程度。因为这缘故，列入最低一级的是在人身上不表现人而表现衣着，尤其表现时行衣着的素描，水彩画，粉笔画，小型雕像。画报上全是这一类东西，几乎等于时装的样本，衣服画得极其夸张：黄蜂式的细腰身，大得可怕的裙子，奇形怪状，叠床架屋的帽子；艺术家并不考虑到人体的变形；他只喜欢时行的漂亮，衣料的光彩，手套合乎款式，发髻梳得精致。在运用文字的新闻记者之外，他是用画笔的记者；可能他很有能力很有才气，但他只迎合一时的风尚；不出20年，他的衣着过时了。许多这一类的图画在1830年时很生动，现在变为历史文件或竟丑恶不堪。在我们一年一度的展览会中，不少肖像只是女人衣衫的肖像，而在画人的画家之外，有的是专画古式闪光缎的画家。

另外一些画家虽则比这一批高明，但在艺术上仍然是低级的；或者说得更正确些，他们的才具不在他们的艺术方面，他们是走错了路的观察家，宜于写小说或研究人情风俗。应当做作家而偏偏做了画家。他们注意技艺，职业，教育的特点，注意德行或恶习，情欲或习惯的印记。霍加斯，威尔基，马尔雷迪，不少英国画家的天赋都画意极少而文学意味极重。他们在肉身上只看见人的精神；色彩，素描，人体的真实性与美丽，在他们作品中都居于次要地位。他们用形体，姿态，颜色所表现的，或是一个时髦妇女的轻佻，或是一个正派的老年监督的痛苦，或是一个赌徒的

让－奥古斯特－多米尼克·安格尔
褒格丽公主

—

1851—1853年　布面油画
121.3cm×90.8cm
纽约大都会艺术博物馆

安格尔是19世纪杰出的新古典主义大师，他的画作常被看作是学院派画家追求的理想形式。他追求纯正的古希腊画风，因此其画中人物常常像浅浮雕一样被置于画面前景之中。《褒格丽公主》中的女性身着华丽的天蓝色蕾丝绸缎长裙，衣装精致。

堕落，一大堆现实生活中的活剧或喜剧，全部含有教训或者很有风趣，几乎每件作品都有劝善惩恶的作用。严格说来，他们只描写心灵，精神，情绪；他们太着重这一方面，人物不是过火，便是僵硬；作品往往流于漫画，成为插图，用在彭斯，菲尔丁，狄更斯一派的牧歌或人情小说上再好没有。他们处理历史题材也着重同样的因素；他们不用画家的观点而用历史学家的观点，指出一个人物一个时代的道德意识，表现罗素夫人用怎样的眼神看她判处死刑的丈夫诚心诚意的受圣餐，表现鹅颈美人伊迪斯在黑斯廷斯战场上认出哈罗德时的悲痛。① 用考古的和心理学的材料组成的作品只诉诸考古学家和心理学家，至少是诉诸好奇的人和哲学家。充其量只起着讽刺诗与戏剧的作用；观众看了想笑或者想哭，像看戏看到第五幕。但这显然是一个越出正规的画种，绘画侵入了文学的范围，或者更正确地说，文学侵入了绘画。我们19世纪30年代的艺术家，从德拉罗什起，也犯过同样的错误，虽则不这么严重。一件造型艺术的作品，它的美首先在于造型的美；任何一种艺术，一朝放弃它所特有的引人入胜的方法而借用别的艺术的方法，必然降低自己的价值。

现在我举一个显著的例子，可以包括所有别的例子：就是总的绘画史，首先是意大利绘画史。500年中有许多正反两面的证据，指出我们的理论所肯定为人体要素的那个特征在绘画史上多么重要。在某一个时期，人的身体，有肌肉包裹的骨骼，有色彩有感觉的皮肉，单凭它们本身的价值受到了解和爱好，并且被放在第一位：那就是意大利绘画的鼎盛时代；那个时代留下的作品，一致公认为最美；所有的画派都向它请教，奉为模范。在别的几

① 17世纪英国政治家威廉·罗素以阴谋推翻查理二世，死于断头台。鹅颈美人伊迪斯是11世纪时盎格鲁－萨克森王（哈罗德）的情妇；1066年，哈罗德与"征略者威廉"战于黑斯廷斯，阵亡后尸身无法辨认，最后由伊迪斯认出。

个时期，对人体的感觉有时还嫌不够，有时被放在次要地位而掺杂了别的主意：那便是意大利绘画的童年时代，退化时代或衰落时代。在这些时代，艺术家的天赋无论如何优异，只能产生低级的或第二流的作品；他们的才具用得不当；人体的基本特征，他们没有掌握或没有掌握好。因此，作品的价值到处都以基本特征所占据的主要地位为比例。作家首先应当创造活的心灵；雕塑家和画家首先应当创造活的身体。艺术上各个时代的等级便是以这个原向来定的。——从契马布埃到马萨乔（13世纪至15世纪初叶），画家不知道透视，解剖，表现立体的技法；可以触摸到的结实的人体，他是隔了一重幕看到的；躯干与四肢的坚实，活力，活动的结构与肌肉，不能引起他的兴趣；他笔下的人物是人的轮廓与影子，有时是升上天国而没有形体的灵魂。宗教情绪压倒了造型的本能，在塔德奥·加迪手中表现为神学的象征，在奥卡尼亚手中表现为道德教训，在安吉利科手中表现为灵魂升入极乐世界的幻象。画家受着中世纪精神的限制，停留在高峰艺术的门口，长期地徘徊摸索。他以后能升堂入室是依靠透视学的发现，造型技法的探求，解剖学的研究，油彩的应用；保罗·乌切洛，马萨乔，弗拉·菲利波·利比，安多尼奥·波拉尤洛，韦罗基奥，吉兰达约，安东内洛·德·梅西纳，几乎全是做金银细工出身，和多纳泰罗，吉贝尔蒂和当时别的大雕塑家不是朋友，就是师徒，个个热心研究人体，像异教徒一样欣赏肌肉与动物般的精力，对肉体生活体会得非常深刻，所以作品虽然粗糙，僵硬，受着印版式模仿之累，仍旧占着独一无二的地位，至今有它的价值。以后超过他们的一般大画家不过是发展他们的原则；文艺复兴时期光华灿烂的佛罗伦萨画派承认他们是奠基人。安德烈·德尔·萨尔托，弗拉·巴尔托洛梅奥，米开朗基罗，都是他们的学生；拉斐

马萨乔
逐出伊甸园

1426—1428 年　湿壁画
208cm×88cm
佛罗伦萨卡尔米内圣母教堂布兰卡契礼拜堂

马萨乔在布兰卡契礼拜堂入口处绘制了这幅《逐出伊甸园》，表现裸体形象的亚当和夏娃在偷吃禁果后被逐出伊甸园的悲伤场景。在这幅作品中，马萨乔已经注意到了人体结构轮廓以及画面中光影的明暗关系。

尔在他们那里用过功，他的天才一半得力于他们。——佛罗伦萨是意大利艺术与高峰艺术的中心。所有这些宗师的主要观念是对于人体的观念，活生生的，健全的，刚强的，活跃的，能做各种运动的，像动物一般的人体。切利尼说过："绘画艺术的要点在于好好地画一个裸体的男人与女人"。他又非常热烈地提到"头上那些美妙的骨头；胳膊一用劲就会有些精彩表现的肩胛骨；还有那五根内肋骨，在上半身前后俯仰之间会在肚脐四周形成一些奇妙的窝和凸出的肌肉"。他说："你一定要画两腰之间那很长得非常好看的骨头，叫作尾椎骨或荐骨。"韦罗基奥的一个学生，南尼·格罗索，在医院中临死的时候，人家拿给他一个普通的十字架，他不接受，他要求多纳泰罗雕的一个，说道："否则我死了也不甘心，因为看到本行的坏作品，太不愉快了。"卢卡·西尼奥雷利极喜欢的一个儿子死了，他叫人脱掉尸首的

衣衫，亲自仔仔细细画他的肌肉；他认为肌肉是人的要素，所以要把儿子的肌肉留在记忆中。——到这个时候，艺术只消再往前一步，肉体生活就表现完全了：就是对于骨骼外面的一层，对于皮肤的柔软和色调，对于肉的娇嫩而多变化的活力，需要再强调一下：柯勒乔和威尼斯派便走了这最后一步，而艺术也就停止发展。从此花已经开足；人体的感觉表现尽了。——它慢慢地衰退，在于勒·罗曼，罗索，普里马蒂乔笔下丧失了一部分真诚与严肃，随后又蜕化为学派的习气，学院的传统，画室的诀窍。从那时起，虽然有卡拉齐三兄弟的苦心孤诣和勤奋的努力，艺术还是退化了，画意日益减少，文学意味日益浓厚。三个卡拉齐，他们的学生或承继者，多梅尼基诺，圭多，圭尔奇诺，巴罗奇，只

多梅尼科·吉兰达约
老人和他的孙子
—
1490 年　木板蛋彩
62cm×46cm
巴黎卢浮宫

吉兰达约的艺术作品能够诠释当时佛罗伦萨艺术发展的基本状况，体现早期文艺复兴绘画所取得的典型成就——明确的场景空间表现、清晰的人物形体结构和合理的构图规范秩序。

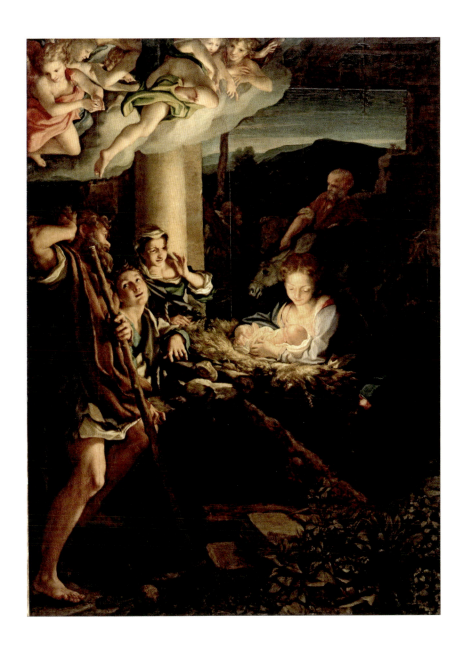

安东尼奥·阿莱格里·达·柯勒乔
耶稣诞生
—
1522—1530年　布面油画
256cm×188cm
德国国家博物馆柏林画廊

柯勒乔早年学习乔尔乔内的情景交融画法，后又研习达·芬奇的朦胧明暗法。他善于描绘光影变化，营造出温馨祥和的视觉感受。

追求激动人心的效果，画出鲜血淋漓的殉道者，多情的场面，感伤的情调。气魄伟大的风格只剩下一些残迹，其中还掺杂油头粉脸的情人和热心宗教的甜俗可厌的气息，运动家式的身体和紧张的肌肉上面配着妩媚的脸和恬静的笑容。出神的圣母，美丽的希罗底，迷人的玛德莱娜，流露出交际场中的表情和媚态，迎合当时的潮流。消沉的绘画企图表达以后由新兴的歌剧表现的境界。阿尔巴尼是闺房画家；多尔奇与萨索费拉托感情细致，已经与现代人相通。在彼得罗·达·科尔托纳和卢卡·乔尔达诺手中，基督教传说和异教传说的大场面为客厅里可爱的假面舞会；艺术家不过是一个有才华的，有趣的，时髦的即兴画家。正当大家不再重视肉体的力而转到感情方面去的时候，正当音乐兴起的时候，绘画结束了。

再看别的国家的重要画派，它们的繁荣与卓越的成就，也以同样的特征占据主要地位为条件；对于肉体生活的感觉，在意大利和意大利以外同样促成艺术的杰作。各个画派之间的差别在于每一派都代表一种气质，代表它乡土和气候的性质。大画家的天才在于用人体造出一个种族；在这一点上，他们是生理学家，正如作家是心理学家；画家指出胆汁质，淋巴质，神经质或多血质的一切后果，一切变化，正如大小说家大戏剧家指出幻想的，理智的，文明的或未开化的心灵所有的反响，所有的差别。——你们都看到，佛罗伦萨艺术家创造出细长，苗条，肌肉发达的人物，具有高尚的本能与运动家的天赋：这是在气候干燥的地方，一个质朴，典雅，活泼，聪明细腻的种族所能产生的典型。威尼斯画家创造的是身段丰满，线条曲折，发育很正常的形体，丰腴白皙的皮肉，茶褐色或淡黄色的头发，爱享乐，有风趣，心情快活；这是在明亮而潮湿的地方，由于气候关系而在意大利人中接近佛兰德斯人的一个种族所能产生的典型，是享乐派的诗人。在鲁本斯笔下，你们可以看到皮肤雪白或苍白，粉红或赤红的日耳曼人，淋巴质的，多血质的，以肉食

为主,需要大量吃喝,纯粹是北方和水乡出身的民族;体格壮大,但还没有经过琢磨,形态臃肿,毫无规则,长着大量的脂肪,本能粗野,放纵,疲软的肉在情绪冲动之下会突然发红,一接触酷烈的气候很容易变质,死后腐化得更快,更难看。西班牙画家给你们看到的是他们的种族的典型,又是瘦削,又是神经质,结实的肌肉受着山上的北风吹打和太阳的熏炙格外坚硬,性情顽固,倔强,压制的情欲老是在沸腾,内心的火烧得滚热,忧郁,严酷,受着煎熬;深色的衣服和画面上焦黑的色调对比强烈,但色调突然明朗的时候,青春,美貌,爱情和兴奋热烈的情绪会在娇艳的面颊上染出一片可爱的粉红和鲜明的大红。——总之,越是伟大的艺术家,越是把他本民族的气质表现得深刻;像诗人一样,他不知不觉地给历史提供内容最丰富的材料;他提炼出肉体生活的要素,加以扩大,正如诗人勾勒出精神生活的要素,加以扩大;历史学家在图画中辨别出一个民族的肉体的结构与本能,正如在文学中辨别出一种文化的结构与精神倾向。

因此特征的价值与艺术品的价值完全一致,艺术品表现了特征,就具备特征在现实事物中的价值。特征本身价值的大小决定作品价值的大小。特征经过作家或艺术家的头脑,从现实世界过渡到理想世界,本身毫无损失,特征在理想世界中和在现实世界中一样,仍然是一些或大或小的力量,对于攻击的抵抗或强或弱,能产生深度广度不一的效果。就因为此,艺术品的等级反映特征的等级。在自然界的顶峰是控制别的力量的最强大的力量,在艺术的顶峰是超过别的作品的杰作;两个顶峰高低相同。最高的艺术品所表现的便是自然界中最强大的力量。

Chapter Three

第三章

特征有益的
程度

一

　　我们比较各个特征的时候还有第二个观点。特征既是一种自然力量，就可以用两种方式估价：先考虑一种力量和别的力量的关系，再考虑它对本身的关系。从一种力量和别的力量的关系来看，能抵抗别的力量，消灭别的力量，就更强。从它对本身的关系来看，作用不是使自己消亡而使自己发展，就更强。因此一种力量有两个尺度，因为它受到两种考验，先是别的力量对它发生作用，然后它对自己也发生作用。我们所做的第一个考察，使我们看到特征所受的第一个考验，结果是特征等级的高低取决于特征存在的久暂，取决于受到同样的破坏因素袭击的时候，特征保持完整的程度如何，抵抗的时间长短如何。我们要做的第二个考察，将要使我们看到特征受到第二个考验，特征位置的高低取决于不受外界影响的时候，是否因具备这些特征的个体或集体趋于消灭或发展，而特征本身也趋于消灭或发展，并且要看消灭或发展的程度如何。在第一个考察中，我们一级一级地往下，走向构成事物元素的基本力量，你们已经看到结果是艺术与科学有关。在第二个考察中，我们将要一级一级地往上，走向构成事物的目标的高级形式，你们将要看到结果是艺术与道德有关。过去我们按照特征重要的程度考察特征；现在要按照特征的有益的程度考察特征。

二

　　先考察人的精神生活以及表现精神生活的艺术品。人具备的性格显然是多多少少有益的，或者是有害的，或者是混杂的。我们天天看到一些个

人和一些社会发达，增长，失败，倾覆，消灭：倘从总的方面考察他们的生活，他们的失败总是由于总的结构有缺陷，某个倾向发展过度，地位与能力比例不称；他们的成功总是由于内在的平衡非常稳固，欲望有节制，或者某种力量很强。在人生险恶的波涛中，性格是秤砣或浮标，有时使我们沉到水底，有时把我们托在水面。这样就建立起第二个等级；各种特征在等级上所占的位置，取决于对我们有益或有害的程度，取决于特征为了保持我们的生命而给予的助力的大小，或者为了毁灭我们的生命而给予的阻力的大小。

所以问题是在于生活。对个人来说，生活有两个主要的方向；或者是认识，或者是行动；因此我们在人身上发现两种主要机能，智力与意志。由此可以推论，一切意志与智力的特征能帮助人的行动与认识的，便是有益的，反之是有害的。——在哲学家与学者身上，有益的特征是对于细节有正确的观察力和记忆力，对于一般的规律领会迅速，态度审慎谨严，能把一切假定加以长时期的与有系统的检验。在政治家与事业家身上，有益的特征是永远的警觉和永远可靠的掌舵的机智，通情达理，头脑不断地适应事物的变化，心中仿佛有个天平时时刻刻在衡量周围的力量，想象力只以实际的发明为限，冷静的本能使他能掌握可能的局势与实在的局势。在艺术家身上，有益的特征是微妙的感觉，敏锐的同情，能够使事物在内心自然而然地再现，对于事物的主要特征与周围的和谐能够有一触即发的和独特的领会。无论哪一种精神劳动都需要诸如此类的一套特殊才能。这些也就是帮助一个人达到目标的力量；而每种力量在各自的领域内都是有益的，因为一旦缺少这种力量，或是力量退化，或是力量不足，就会使那个领域萧条，贫瘠，成为不毛之地。——同样，意志也是这一类的力量；它本身是有益的。我们都佩服那种顽强的决心，不屈不挠，坚持到底，不怕肉体的剧烈的痛楚，不怕长期纠缠的精神磨难，不怕突如其来的震动，不怕诱惑，不怕软骗硬吓，扰乱精神或者疲劳身体的任何考验。不管支持这

决心的是殉道者的幻象，是苦行哲学家的理智，是野蛮人的麻木，是天生的固执或后天的骄傲，决心总是了不起的。不仅一切有关智力的部分，如明察，天才，智慧，理性，机智，聪明，并且一切有关意志的部分，如勇敢，独创，活跃，坚强，镇静，都是构成理想人物的片段，因为根据我们的定义，那些都是有益的特征的纲目。

现在要考察个人在团体中的作用。哪一种素质能使个人的生活有益于他所隶属的社会呢？有益于个人的内部性能，我们已经知道了；但使个人有益于别人的内部动力又在哪里呢？

有一种超乎一切之上的动力，就是爱；因为爱的目的是促成另外一个人的幸福，把自己隶属于另外一个人，为了增进他的幸福而竭忠尽智。你们一定承认爱是最有益的特性，在我们所要建立的等级上显然占着第一位。我们看到爱的面目就感动，不论爱采取什么形式，是慷慨，还是慈悲，还是和善，还是温柔，还是天生的善良；我们的同情心遇到它就起共鸣，不管它的对象是什么；或者是构成男女之间的爱情，一个人委身给一个异性，两个生命融合为一；或者是构成家庭之间的各种感情，父母子女的爱，兄弟姊妹的爱；或者是巩固的友谊，两个毫无血统关系的人互相信任，彼此忠实。——爱的对象越广大，我们越觉得崇高。因为爱的益处随着应用的范围而扩张。在历史上，在人生中，我们最钦佩的是为大众服务的精神：我们钦佩爱国心，像汉尼拔时代的罗马，特米斯托克利时代的雅典，1792年的法国，1813年的德国所表现的；我们钦佩大慈大悲的心肠，鼓动佛教或基督教的传道士到野蛮民族中去的慈悲心；我们钦佩那种无比的热情，使多多少少不求名利的发明家，在艺术，科学，哲学，实际生活中促成一切美妙或有益的作品和制度；我们钦佩一切崇高的美德，

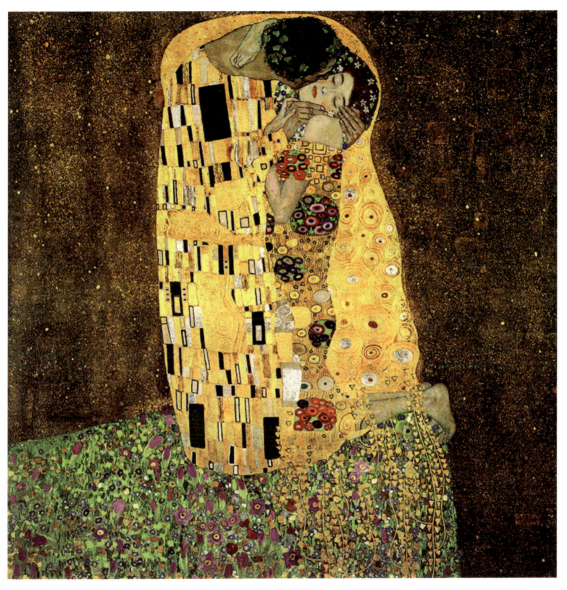

古斯塔夫·克里姆特
吻

1908—1909年 布面油画
180cm×180cm
维也纳奥地利国家美术馆

爱是艺术家乐于表现的一个永恒性主题。克里姆特笔下的《吻》就描绘了一对拥抱而吻的情侣。画面中采用大量平面装饰图案，这与当时的新艺术运动和工艺美术运动有关。画面中华丽的感官呈现与视觉冲击，留下的不仅是关于"爱"的话题，还有关于人性的不安与思考。

Chapter Three
第三章 特征有益的程度

在诚实，正直，荣誉感，牺牲精神，为一切高瞻远瞩的世界观献身等的名义之下，发展人类的文明；在这方面，以马可·奥勒留为首的斯多噶派哲学家曾经留下不少教训和榜样。相反的特征在这样一个阶梯上如何占据相反的位置，是用不着说明的了。这个等级早已有人发现；古代哲学的高尚的教训，凭着非常正确的判断，简要的方法，已经确定善恶的等第；西塞罗以纯粹罗马人的理性，在他的《论责任》中就有概括的叙述。固然后世还多少加以引申，但也羼入许多错误的见解。在道德方面正如在艺术方面一样，我们应当永远向古人吸取教训。那时的哲学家说，斯多噶派的理智与心灵取法于朱庇特的理智与心灵，那时的人还可能希望朱庇特的理智与心灵取法于斯多噶派的理智与心灵呢。

三

　　文学价值的等级每一级都相当于这个道德价值的等级。别的方面都相等的话，表现有益的特征的作品必然高于表现有害的特征的作品。倘使两部作品以同等的写作手腕介绍两种同样规模的自然力量，表现一个英雄的一部就比表现一个懦夫的一部价值更高。你们将要看到，在组成思想博物馆的传世悠久的艺术品中，可以按照我们的新原则定出一个新的等级。

　　在最低的等级上是写实派文学与喜剧特别爱好的典型，一般狭窄，平凡，愚蠢，自私，懦弱，庸俗的人物。在日常生活中出现的，或者叫人看了可笑的，的确是这等人物，亨利·莫尼埃的《布尔乔亚生活杂景》可以说集其大成。几乎所有精彩的小说，都在这类人物中挑选配角：例如《堂·吉诃德》中的桑绰，流浪汉

体小说中的衣衫褴褛的骗子，菲尔丁笔下的乡绅，神学家和女佣人，沃尔特·斯科特笔下的省俭的地主，尖刻的牧师；而在巴尔扎克的《人间喜剧》和现代英国小说中蠕动的一切下等角色，还给我们看到另外一些标本。这些作家有心描写人的本来面目，所以不能不把人物写成不完全的，不纯粹的，低级的，多半是性格没有发展成熟，或者受着地位限制。在喜剧方面只消提到丢卡雷，巴西尔，阿诺夫，阿巴公，塔丢狒，乔治·唐丹，以及莫里哀喜剧中所有的侯爵，所有的仆役，所有的酸溜溜的家伙，所有的医生。揭露人类的缺陷原是喜剧的特色。——但伟大的艺术家一方面因为要适合艺术品种的条件，或者因为爱真实，不能不刻画这一类可悲的角色，一方面用两种手段掩盖人物的庸俗与丑恶。或者以他们为配角和陪衬，烘托出主要人物：这是小说家最常用的手法，在塞万提斯的《堂·吉诃德》，巴尔扎克的《欧也妮·葛朗台》，福楼拜的《包法利夫人》中，就有这种人物可供研究。或者艺术家使我们对那一等人物起反感，叫他一次又一次地倒霉，让读者存着斥责与报复的心把他取笑；作者有心暴露人物因为低能而吃苦，鞭挞他身上的主要缺点。于是心怀敌意的群众感到满足了；看到愚蠢与自私受到打击，和看到好心与精力发挥作用一样痛快：恶的失败等于善的胜利。这是喜剧作家的主要手法，但小说家也常用；用得成功的例子不但有《可笑的女才子》《女子教育》《才女》以及莫里哀的许许多多别的剧本，也有菲尔丁的《汤姆·琼斯》，狄更斯的《马丁·朱述尔维特》，巴尔扎克的《老处女》。——可是这些猥琐残缺的心灵终究给读者一种疲倦，厌恶，甚至气恼与凄惨的感觉；倘若这种人物数量很多而占着主要地位，读者会感到恶心。斯特恩，斯威夫特，复辟时期的英国喜剧作家，许多现代的喜剧与小说，亨利·莫尼埃的描写，结果都令人生厌；

读者对作品一边欣赏或赞成，一边多多少少带着难堪的情绪；看到虫蛆总是不愉快的，哪怕在掐死它们的时候；我们要求看到一些发育更健全，性格更高尚的人物。

在这一个等级上应当列入一批坚强而不健全，精神不平衡的人物。某一种情欲，某一种机能，某一种精神素质或某一种性格，在他们身上发展得其大无比，有如一个畸形的器官，妨碍了其余的部分，造成种种损害和痛苦。戏剧或探求哲理的文学通常都采取这样的题材；因为一方面，这等人物最能提供动人与惊骇的事故，感情的冲突与剧烈的转变，内心的惨痛，合乎戏剧家的需要；另一方面，思想家又觉得他们最能表达思想的作用，生理结构的后果，在我们身上暗中活动而成为我们生命的盲目主宰地一切暧昧的力量。这些人物见于希腊，西班牙和法国的悲剧，见于雨果和拜伦的作品，见于多数大小说家的作品，从《堂·吉诃德》起一直到《少年维特之烦恼》与《包法利夫人》。他们都表现人与自己的冲突，与社会的冲突，表现某种情欲或某种观念占了统治地位：在古希腊是骄傲，仇恨，战争的疯狂，危险的野心，子女的复仇，一切自然而自发的情感；在西班牙和法国是骑士的荣誉感，狂热的爱情，宗教的热忱，一切君主时代的和当时所提倡的情感，在现代的欧洲是人不满意自己，不满意社会的精神苦闷。这一类暴烈而痛苦的心灵，在两个最洞达人情的作家，莎士比亚和巴尔扎克笔下，发展得最有力量，最完全，最显著。他们老是爱描写那种巨大无比，但对人对己都有害的力量。十有九次，他们的主角是一个狂人或恶棍，具有极优秀极高强的能力，有时还有极慷慨极细腻的感情；但因为缺少智慧的控制，这些力量把人物引上毁灭自己的路，或者发泄出来损害别人：出色的机器炸毁了，或者在半路上压坏旁边的人。莎士比亚创造的高利奥朗，霹雳火，

哈姆雷特，李尔王，泰门，莱昂提斯，麦克白，奥赛罗，安东尼，克利奥佩特拉，罗密欧，朱丽叶，苔丝狄梦娜，奥菲利亚，都是最悲壮最纯粹的人物，鼓动他们的是盲目愤激的幻想，近于疯狂的敏感，血与肉的压力，想入非非的幻觉，不可遏制的愤怒与爱情；另外还有一批变态的凶猛的人，像狮子一般冲入人群，如伊阿谷，理查三世，麦克白夫人，以及一切从血管里挤出"人性中最后一滴乳汁"的人。在巴尔扎克的作品中也能找到两组相应的人物，一方面是偏执狂，于洛，格拉埃斯，高里奥，邦斯，路易·朗贝尔，葛朗台，高勃萨克，沙拉齐纳，法朗霍番，甘巴拉，或是醉心于收藏，或是沉湎女色，或是艺术家，或是守财奴；另一方面是吃人的野兽，纽沁根，伏脱冷，杜·蒂埃，腓利普·勃里杜，拉斯蒂涅，德·玛赛，男的玛奈弗，女的玛奈弗，放高利贷的，骗子，妓女，野心家，企业家，全是力量强大的妖魔似的东西，和莎士比亚的人物同出一胎，不过临盆的时候更费力，所接触的空气被历代的人呼吸过而变坏了，他们的血液不是年轻的了，凡是古老的文化所有的残废，痼疾，斑点，他们身上无不具备。——这些是最深刻的文学作品，把人性的重要特征，原始力量，深藏的底蕴，表现得比别的作品更透彻。我们读了为之惊心动魄，好比参透事物的秘密，窥见了控制心灵，社会与历史的规律。然而留在心中的印象很不舒服；苦难与罪恶看得太多了；情欲过分发展与过分冲突之下，造成太多的祸害。我们没有进入书本以前只从表面看事物，漫不经意，心中很平静，有如布尔乔亚看一次例行的单调的阅兵式。但作家揽着我们的手带往战场；于是我们看见军队在枪林弹雨中互相冲击，尸横遍地。

再往上一级就是完美的人物，真正的英雄了；在刚才提到的戏剧与哲理小说中就有好几个。莎士比亚和他同时的作家，创造

过不少纯洁，慈爱，贤德，体贴的女性形象；几百年来，他们这些概念以种种不同的形式在英国小说英国戏剧中不断出现，狄更斯的阿格内和埃斯忒便是米朗达和伊摩贞的后代，即使在巴尔扎克的作品中，也不缺少高尚与纯洁的人物：玛格丽特·格拉埃斯，欧也妮·葛朗台，德·埃斯巴侯爵，乡下医生，便是这一类的模范。在广大的文学园地中，不少作家特意描写崇高的情感和卓越的心灵：高乃依在包里欧克德，熙德，荷拉斯三兄弟身上表现理性很强的英雄精神；理查森在帕梅拉，克拉利萨，葛兰狄孙身上宣扬清教徒的道德；乔治·桑在《摩帕拉》《弃儿弗朗索瓦》《魔沼》《约翰·德·拉·洛希》和许多近年的作品中，描写天性的慷慨豪侠。有时候，第一流的艺术家，如歌德在《赫尔曼与多罗泰》中，尤其在《伊斐革涅亚》中，丁尼生在《国王的田园诗》和《公主》中，想重登理想天国的最高峰。但我们就是从那个高峰上掉下来的，作者所以能重新攀登，只是靠了艺术家的好奇心，孤独者的幻想与考古学家的学问。至于别的作家想叫完美的人物出台的时候，不是站在道德家的立场上，就是站在旁观者的立场上；在第一种情形之下，是替一种理论做辩护，显然带一股冷冰冰的或者抱着成见的色彩；在第二种情形之下，又掺杂凡人的面目，本质方面的缺点，地方性的偏见，过去的，未来的或可能的过失，使理想的人物和现实的人物更接近，但是美丽的光彩也减少了。已经衰老的文化不适宜于理想人物；他是在别的地方出现的，在史诗和通俗文学中出现，在少不更事与愚昧无知而幻想能够自由飞跃的时代出现。——三类人物和三类文学各有各的时代；一类诞生在文化的衰老期，一类诞生在文化的成熟期，一类诞生在文化的少年期。在极有修养极讲究精炼的时代，在上了年纪的民族中间，在希腊争捧名妓的时代，在路易十四的客厅和我们的客厅

中间，出现一批最低级最真实的人物，出现喜剧文学和写实文学。在壮年时代，社会发展极盛的时候，人类正踏上伟大的前途的时候，在公元前5世纪时的希腊，17世纪末期的西班牙和英国，17世纪和现在的法国，出现一批坚强的与痛苦的人物，出现戏剧文学或哲理文学。在一方面成熟而另一方面衰落的过渡时代，例如现代，正当两个时代互相交错混杂之际，就在本时代的作品以外产生另一时代的作品。——但真正理想的人物只能在原始和天真的时代大量诞生；直要追溯到远古时代，在各个民族初兴的时候，在人类的童年梦境中，才能找到英雄与神明。每个民族有每个民族的英雄与神明；在自己心中发现了英雄与神明，再用传说培养；等到民族踏进未曾开发的新时代与未来的历史，那些人物的不朽的形象便在民族眼前逐渐放出光彩，有如指导与保护民族的善良的精灵。这便是真正的史诗中的英雄：《尼伯龙根之歌》中的齐格弗里德，我们的纪功诗歌中的罗兰，西班牙《歌谣集》中的熙德，《列王纪》中的洛斯当，阿拉伯的安塔，希腊的尤利西斯和阿喀琉斯。——比这个更高的，在更上一层的天上，是一般先知，救主和神明；描写这等人物的作品在希腊是荷马的诗篇，在印度是吠陀颂歌，古代史诗和佛教传说，在犹太和基督教中是《诗篇》《福音书》《启示录》以及一批倾吐内心的作品，最后而最纯粹的两部便是《圣芳济的小花》与《仿效基督》。在这个阶段上，人改变了容貌，充分显出他的伟大，他有如神明一般无所不备；如果他的精神，他的力量，他的仁慈还有所限制，那是以我们的目光，我们的观点而论。在他的时代他的种族看来，他并没有限制；凡是他的幻想所能想象的，都靠着信仰实现了。人站在高峰的顶上，而在他旁边，在艺术品的峰顶上；就有一批崇高而真诚的作品，胜任愉快地表现他的理想。

四

现在我们来考察人的肉体以及表现肉体的艺术，研究一下哪些是有益肉体的特征。——一切特征中最有益的，没有问题是毫无缺陷的健康，最好是生气蓬勃的健康。病病歪歪，瘦小憔悴，没有气力的身体，当然比较衰弱。所谓活泼鲜跳的人是指具备全部机能的全部器官；任何局部的停顿都是向全部停顿走近一步，疾病是毁灭的开始，趋向死亡的先兆。——根据同样的理由，体格的完整应当归入有益的特征之列；我们对于完美的人体的观念，大可以从这一点上引申出去。在这个原则之下，不但要排斥大的残废，脊骨与四肢的弯曲，病理博物馆中所能陈列的一切丑态，便是技艺，职业，社会生活在人身的比例与外表上促成的轻微的变形，也与完美的人体不相容。铁匠手臂太粗；石匠伛背；钢琴家的手过分伸长，全是隆起的筋与血管，手指扁平；律师，医生，坐办公室的或做买卖的人，疲软的肌肉与拉长的脸到处留着专用脑力和室内生活的痕迹。衣着，尤其近代的衣着，也于身体不利；只有古代的宽松，飘荡，容易脱下而且常常脱下的衣服，便鞋，军人的大褂，妇女的长背心，才不妨碍身体。我们的鞋子把脚趾挤在一起，两边凹进；妇女的胸褡和裙子把身腰束得那么细小。你们看夏天的浴场上有多少奇形怪状的身体，皮肤的色调不是生硬便是苍白；皮肤久已不接触阳光，组织不紧密了，吹到一点儿风就打寒噤，毛发直竖，过不了露天生活，没法与周围的东西调和；那种皮肉与健康的皮肉的分别，正如新出坑的石头与长期日晒雨淋的岩石的分别：两者都失去原来的色调，好似从坟墓里挖出来的。我们把这个原则一直引申出去，直要把文明在人身上造成的一切变态去掉以后，才能发现真正完美的人体。

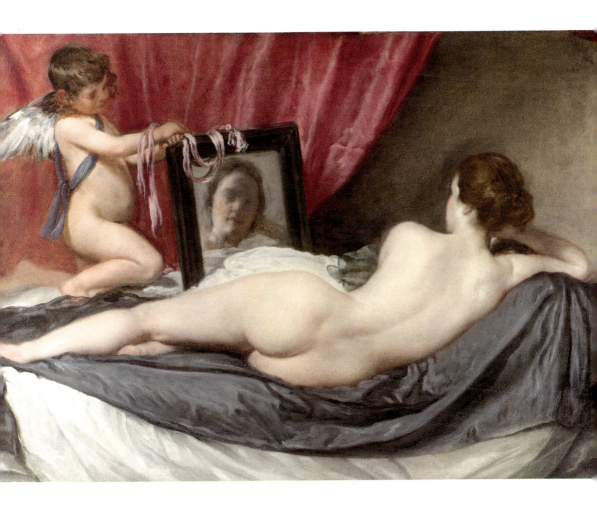

迭戈·委拉斯开兹
镜前维纳斯

——

1647—1651年　布面油画
122.5cm×177cm
伦敦英国国家美术馆

《镜前维纳斯》为西方绘画的经典题材之一。这幅作品由西班牙著名画家委拉斯开兹所绘，描绘的是希腊神话中的爱神维纳斯和小爱神丘比特形象，裸体维纳斯侧卧后背面向观者，镜中反射出她面部的容貌。这件作品是为数不多的西班牙裸体绘画作品。

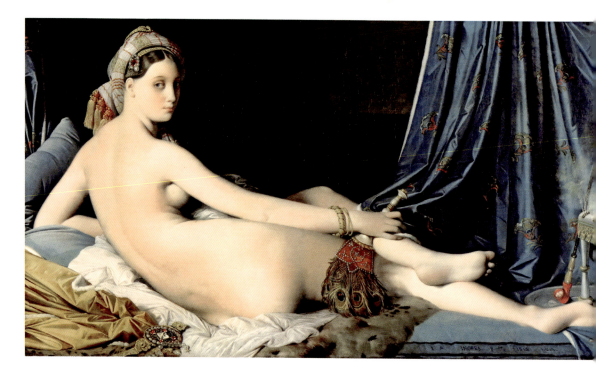

让－奥古斯特－多米尼克·安格尔
大宫女
—
1814年 布面油画
91cm×162cm
巴黎卢浮宫

安格尔极其重视精准的造型关系，但《大宫女》却被当时的评论家德·凯拉特评价："他画的这位宫女背部至少多了三节脊椎骨。"安格尔在画中有意拉伸背部的曲线和弧度，产生女性躯体柔美的视觉冲击力。反之，如果身体被刻画得准确无误，肌体诱人的效果则可能大打折扣。

再看肉体的动作。一切肉体活动的能力，我们都认为是有益的特征；体力必须能尽量发挥，做各种练习，在各个方面应用；骨骼必须具备适当的结构，四肢有着适当的比例，胸部要有适当的宽度，关节要相当柔软，肌肉要相当坚韧，才宜于奔驰，跳跃，负重，攻击，搏斗，不怕用劲，不怕疲劳。我们要训练肉体具备这些完美的特性，不让一种性能占先而妨碍另外一种；要所有的性能都达到最高度，同时保持平衡与和谐；不能使这个力量的强大促成那个力量的衰弱，不能使身体为了求发展而反萎缩。——不但如此，在运动家的才能与体育锻炼以外，我们还加上心灵，就是意志，聪明与感情。精神的生命是肉体生命

的终极，肉身开的花：缺少精神，肉体就残缺不全，像流产的植物一样无法开花结果；一个无论如何完美的身体，必须有完美的灵魂才算完备。① 我们要在② 身体各部的和谐中间，姿态中间，头的形状与面部的表情中间，表现这灵魂，要使人感觉到心灵的自由与健全，或者卓越与伟大。看的人可以体会到身体所具备的智力，精力，高尚的品质，但不过是体会到而已。我们揭露这些特性，但并不加以突出的表现，否则会损害我们所要表现的完美的肉体。——因为精神生活与肉体生活在人身上处于对立的地位：精神生活一达到相当的高度会轻视肉体生活，或者视肉体为附庸；人认为心灵受着肉体之累，所以他的机器变为附属品；他为了要更自由自在的思想而牺牲肉体，把肉体关在书房里，让它伛腰曲背，一天一天地软弱：他甚至以肉体为羞，过分夸张的羞耻心使他把肉体几乎全部掩盖；他不认识肉体了，只看见思想的或表情的器官，包裹脑子的脑壳和传达感情的相貌；其余只是用衣服遮盖的赘疣。高度的文化，完全的发展，殚精竭虑的精神活动，不能同一个擅长运动的，裸露的，受过完全的体育锻炼的身体合在一起。深思的额角，细腻的五官，复杂的面相，同角斗家与竞走家的四肢发生抵触。——因为这缘故，我们要设想完美的人体，就得以过渡时代过渡局面中的人为范本；在那个时代那个局面之下，心灵还不曾把肉体放到第二位，思想只是一种机能而非专制的主宰，精神还没有发展到反常与畸形的田地，人的行动的各个部分还保持平衡，生命还在过去的干涸与未来的泛滥之间奔流，气势壮阔而很有节制，像一条美丽的河。

① (原注) 亚里士多德的这句名言非常深刻，所有的希腊雕塑家都可能这样说，这是希腊文化的基本观念。

② 从此以下一大段都是说艺术家应当如何表现完美的人体。

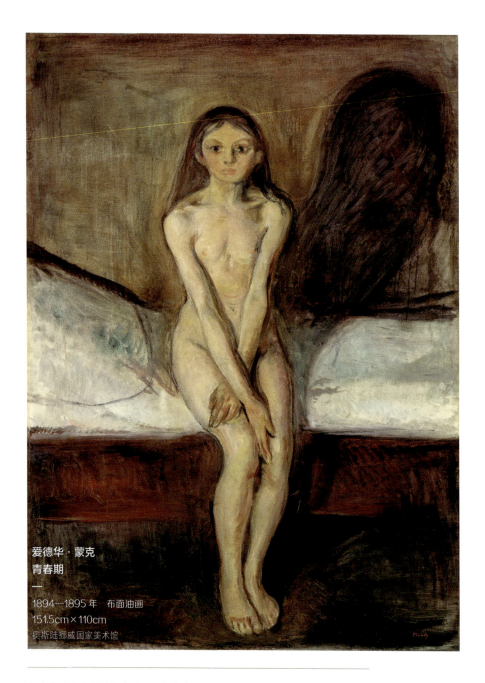

爱德华·蒙克
青春期
——
1894—1895年　布面油画
151.5cm×110cm
奥斯陆挪威国家美术馆

蒙克的艺术主题始终离不开压抑状态下的情绪，他认为生活在世，孤独、害怕、欲望与绝望是不可抗拒的精神状态。《青春期》中赤裸全身的女孩用双臂遮挡住私处，却并没有表现出羞涩的神情，画家所惯用的扭曲变形的线条和斑驳混杂的暗调色彩则将画面的整体基调指向不安、彷徨与躁动。

五

按照这个人体价值的等级,我们可以列出表现人体的艺术品的等级。一切条件都相等的话,作品的精彩的程度取决于有益人体的特征表现的完美的程度。

在最低的一级上是有心取消那些特征的作品。这种艺术从古代异教精神衰落的时候出现,延续到文艺复兴为止。在康德茂(2世纪时罗马皇帝)和戴克里先(3—4世纪时罗马皇帝)的时代,雕塑已经大为退步:一般帝皇或执政的胸像毫无清明恬静与庄严高贵的气息;懊丧,迷惘与疲倦的神气,虚肿的面颊与伸长的头颈,个人特有的抽搐的肌肉,职业造成的损伤,代替了和谐的健康与活跃的精力。往后是拜占庭的绘画与宝石镶嵌:基督和圣母都身体瘦小,狭窄,僵硬,等于裁缝用的人体模型,有时只剩一副骨骼;凹下去的眼睛,鱼白色的大角膜,薄嘴唇,瘦长脸,窄额角,软弱而不会动弹的手,给人的印象是一个痴呆混沌,整天苦修的痨病鬼。——中世纪的全部艺术病状相同。不过病势略轻罢了。从教堂里的雕像,彩色玻璃和初期绘画上看,好像人种退化,血液枯竭了:圣徒形销骨立,殉道者身体支离破碎,圣母胸部平坦,脚长得太长,手上全是节子,干枯的隐士只有一个躯壳,基督像被人踩死的血淋淋的蚯蚓,迎神赛会的队伍中都是黯淡,冰冷,凄凉的人物,身上留着一切苦难的伤害与被压迫的恐怖。——将近文艺复兴的时期,伛偻憔悴的躯干重新抽芽,但不能立即振作,树液还不纯粹。健康与精力只能逐步恢复;直要一个世纪才能治好根深蒂固的瘰疬。在15世纪的画家笔下,还有

许多标记指出人类年深月久的痨瘵和饥饿：梅姆林留在布鲁日医院中的作品，人物的脸像僧侣一般冷淡，头颅太大，鼓起的额角装满着神秘的幻想，手臂细小静止的生命单调之极，像保存在阴暗的修道院中的一朵黯淡无神的花；在安吉利科笔下，绚烂夺目的祭服和长袍掩盖着瘦小的身体，只能说是受到圣宠的幽灵，胸部扁平，脸特别长，额角特别凸出；在丢勒笔下，大腿和手臂太细，肚子太大，脚非常难看，打皱与疲倦的脸上神色不安，血色全无，浑浑噩噩的亚当与夏娃叫人看了真想替他们穿上衣服。几乎所有那个时期的画家，表现头的形状都像托钵僧和患脑水肿的人，勉强存活的丑恶的儿童好比蝌蚪，脑袋其大无比，底下却是软绵绵的躯干和扭曲的四肢。便是意大利文艺复兴的第一批大师，古代异教精神的真正的复兴者，莱奥纳多·达·芬奇的前辈，佛罗伦萨的解剖学家，安东尼奥·波拉尤洛，韦罗基奥，路卡·西尼奥雷利，都还摆脱不了先天的缺陷：在他们的人物上，庸俗的头，难看的脚，凸出的膝盖和锁骨，一块块隆起的肌肉，勉强而且为难的姿势，说明精力与健康虽然重登宝座，还不曾把所有的伙伴一同带回来，还缺少自在和恬静的神气。——等到代表古代美的女神全部从放逐中召回，她们在艺术上应有的势力也只及于意大利，在阿尔卑斯以北，她们的影响是断断续续的，或者是不完全的。日耳曼民族对这种影响只接受一半，而且还得像佛兰德斯那样信旧教的民族；新教国家，像荷兰，完全不受影响。他们对于真实的感受比对于美的感受更亲切；他们喜爱重要的特征甚于有益的特征，喜爱精神生活甚于肉体生活，喜爱深刻的个性甚于正常的一般典型，喜爱紧张骚动的梦境甚于清明和谐的观点，喜爱内在的诗意甚于感官的外表的享受。这个种族的最大的画家伦勃朗，从来不回避肉体的丑恶与残废：他画出高利贷者和犹太

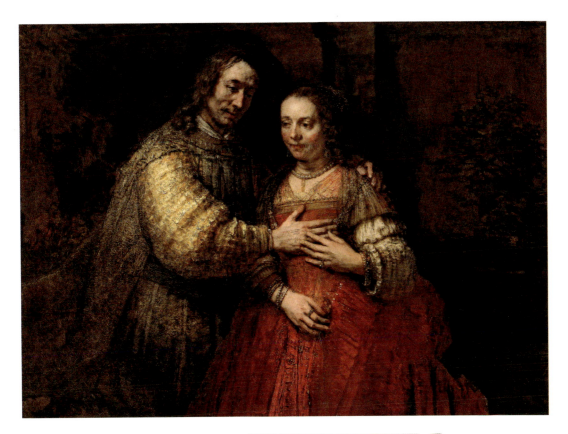

**伦勃朗·凡·莱因
犹太新娘**

1665—1669年 布面油画
121.5cm×166.5cm
阿姆斯特丹荷兰国立博物馆

伦勃朗采用三角构图的形式将一男一女的挚爱真情描绘出来。男主角的右手置于女主角胸前,与女主角的左手合并于一处,交于画面中心,构成了这幅绘画最为醒目视觉焦点,同时传达了爱的寓意。

人,肥胖的脸上布满肉裥;化子和流浪汉伛着背,拐着腿;裸体的厨娘,衰老的皮肉留着胸褡的痕迹;他还画出向内弯曲的膝盖,松软的肚子,医院里的人物,旧货铺里的破布,犹太人的故事,仿佛替鹿特丹的贫民窟写照,还有波提乏的女人诱惑约瑟,从床上跳下,使观众懂得约瑟逃跑的场面;总之,不管现实如何难堪,伦勃朗以大胆的和痛苦的心情把现实全部抓在手里。这样一种绘画成功的时候就越出绘画的范围;像弗拉·安吉利科,丢勒,梅姆林的作品一样,绘画变为一首诗。艺术家所表现的是一种宗教情绪,一些哲理的参悟,一

阿尔布雷希特·丢勒
三王朝拜
—
1504年 木板油画
100cm×114cm
佛罗伦萨乌菲齐美术馆

"三王朝拜"又叫"东方三博士""三贤士"等，取材于宗教故事。丢勒的《三王朝拜》描绘三王朝拜圣母和耶稣的场景。

种人生观；他把造型艺术固有的对象，人体，牺牲了；他把人体隶属于一个观念或者隶属于艺术的别的因素。在伦勃朗心目中，一幅画的中心不是人，而是阴暗的斗争，是快要熄灭的，散乱摇晃的光线被阴暗不断吞噬的悲剧。但若撇开这些非常的或怪僻的天才不谈，单从人体是造型艺术的真正对象着眼，就得承认雕塑上或绘画上的人物只要缺少力，缺少健康，缺少完美的人体的其他因素，就应该列入艺术的最低一级。

伦勃朗·凡·莱因
以撒献祭

1635年 布面油画
193cm×132cm
圣彼得堡埃尔米塔什博物馆

《以撒献祭》取材于《圣经》：上帝想考验亚伯拉罕的虔诚心，命他杀死自己的儿子以撒来作祭神的供品，亚伯拉罕遵命照办。在即将杀子的瞬间，上帝派天使阻止了他。伦勃朗的作品将这一经典情境戏剧般地描绘出来。

在伦勃朗周围是一般才具较差的画家，所谓佛兰德斯小名家，如凡·奥斯塔德，特尼尔斯，赫里特·道，阿德里安·布劳沃，扬·斯坦，彼得·德·霍赫，特博赫，梅曲，还有许多别的。他们的人物普通都是布尔乔亚或平民；画家在菜市上，街上，屋子里，酒店里，把看到的景象如实描写：肥头胖耳的有钱的镇长，端庄的淋巴质的妇女，戴眼镜的小学教师，正在做活的厨娘，大肚子的旅店老板，快活的酒徒，作坊，农庄，工场，酒店里的笨重，臃肿，迟钝的人。路易十四在他的画廊里看了，说道："替我把这些丑东西拿掉！"不错，他们描绘的人物，身体都不登大雅，缺少热血，皮色不是苍白便是赭红，身材臃肿，五官不正，俗气，粗野，只配过室内生活和机械生活，一点儿没有运动家与竞走家的活泼柔软。同时，他们让人物身上留着一切社会生活的束缚的印记，一切行业，地位，衣着的印记，农夫的机械的劳动，布尔乔亚的俨然的功架，在身体的结构和面貌的表情上所造成的一切反常的形态。——但他们的作品有别的长处：一点是我们上面考察过的，就是表现重要的特征，表现一个民族一个时代的要素；另外一点是我们以后要考察的，就是色彩的和谐与布局的巧妙。另一方面，他们的人物本身叫人看了愉快，不像上一时期的人物精神紧张，带着病态，痛苦，消沉；他们身体强壮，对生活感到满足，在家庭里，在破屋子里逍遥自在；一筒烟一杯啤酒就能使他们快活；他们不骚动，不心烦意乱，笑也笑得痛快，或者是一无所思地向前望着，别无所求。倘是布尔乔亚和贵族阶级，他们看到自己衣服簇新，地板抹过油蜡，玻璃窗擦得发亮，觉得心满意足。倘是女佣人，农夫，鞋匠，便是化子吧，也觉得他们的破屋子挺舒服，坐在凳子上悠然自得，很高兴地缝鞋子，削萝卜。他们感觉迟钝，头脑安静，绝不心猿意马，想得很远；整个的脸都安详，平静，柔和，或者是一派忠厚样

儿：这便是气质冷静的人的幸福，而幸福，就是说精神与肉体的健康，无论在哪里出现总是美的，这儿也不例外。

比这个更高一级的是气概不凡的形象，精力与体格完全发展的人。这样的人物见于安特卫普派画家的作品，如克雷耶，赫兰德·泽赫斯，雅各布·凡·奥斯特，凡·罗斯，凡·蒂尔登，亚伯拉罕·扬森斯，龙布茨，约尔凡斯，以及站在第一列的鲁本斯。肉体终究摆脱了一切社会生活的约束，发育从来不曾受到阻挠；不是全部裸露就是略加掩蔽，即使穿衣也是奇装艳服，对于四肢不是妨碍而是一种装饰。我们从未见过这样放纵的姿势，火爆的举动，强壮宽厚的肌肉。在鲁本斯笔下，殉道者是雄赳赳的巨人和勇猛的角斗家。圣女的胸部像田野女神，腰身像酒神的女祭司。健康与快乐的热流在营养过度的身上奔腾，像泛滥的树液一般倾泻出来，成为鲜艳的皮色，放肆的举止，放浪形骸的快乐，狂热的兴致；在血管中像潮水般流动的鲜血，把生气激发得如此旺盛如此活跃，相形之下，一切别的人体都黯然失色，好像受着拘束。这是一个理想世界，我们看了会受到鼓动，超临在现实世界之上。——但那个理想世界并非最高的世界，其中还是肉欲占着优势，人还只顾到满足肚子，满足感官的庸俗生活。贪心使眼中火气十足；厚嘴唇上挂着肉感的笑意，肥胖的身体只往色欲方面发展，不配做各种英武的活动，只能有动物般的冲动和馋痨的满足，过分允血与过分疲软的肉，漫无限制地长成不规则的形状；体格雄伟，但装配的手法很粗糙。他眼界不广，心情暴烈，有时玩世不恭，含讥带讽；他缺少高级的精神生活，谈不上庄严高雅。这里的赫拉克勒斯不是英雄，而是打手。他们长着牛一样的肌肉，精神也和牛差不多了。鲁本斯所设想的人有如一头精壮的野兽，本能使他只会吃得肥头胖耳或者在战斗中怒号。

我们所寻求的最高的典型，是一种既有完美的肉体，又有高尚的精神的人。为此我们得离开佛兰德斯，到美的国土中去。——我们到意大利的水乡威尼斯去漫游，就能看到在绘画上近于完美的典型。虽是大块文章的肉，却限制在一个更有节度的形式之内；尽管是尽情流露的欢乐，但属于更细气的一种；酣畅与坦率的肉欲同时也是精炼的，不是赤裸裸的；相貌威武，精神活动只限于现世；可是额角很聪明，神色庄严，带着深思熟虑的表情，气质高雅，胸襟宽广。——然后我们到佛罗伦萨去欣赏培养达·芬奇和训练拉斐尔的学派，它经过吉贝尔蒂，多纳泰罗，安德烈·德尔·萨尔托，弗拉·巴尔托洛梅奥，米开朗基罗等之手，发现了近代艺术最完美的典型。例如巴尔托洛梅奥的《圣文桑》，安德烈·德尔·萨尔托的《圣母》，拉斐尔的《雅典学院》，米开朗基罗的美第奇坟墓和西斯廷的天顶画：那些作品上的肉体才是我们应当有的肉体；和这个种族相比，其余的种族不是软弱，便是萎靡，或者粗俗，或者发展不平衡。他们的人物非但康强壮健，经得起人生的打击；非但社会的成规和周围的冲突无法束缚他们，玷污他们；非但结构的节奏和姿态的自由表现出一切行为与动作的能力；而且他们的头，脸，整个形体，不是表达意志的坚强卓越，像米开朗基罗的作品，便是表达心灵的柔和与永恒的和平，像拉斐尔的作品；或者表达智慧的超越与精微玄妙，像达·芬奇的作品。可是

拉斐尔·桑蒂
雅典学院

1509年 湿壁画
500cm×770cm
梵蒂冈博物馆签字大厅

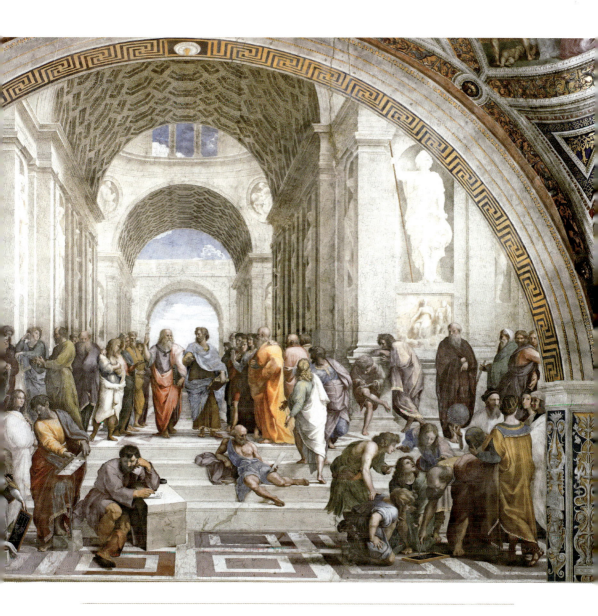

《雅典学院》是拉斐尔巅峰艺术期的一个重要代表作品，它描绘了古希腊著名的哲学家和科学家们，如耳熟能详的柏拉图、亚里士多德、毕达哥拉斯、赫拉克利特等。拉斐尔还将自己的形象画入其中，画面最右方手持两个球体的天文学家琐罗亚斯德和托勒密之间就出现了他本人。《雅典学院》的精妙之处还在于透视技术的运用与绘画技艺完美结合。画面中建筑背景所产生的三度空间令人有身临其境之感。此外，拉斐尔还为图像设计了一个视觉轨迹，即从中间柏拉图与亚里士多德所在位置出发，向两边发散，绕过前景左右两侧的两组人物后，汇聚在前景中央，在这条椭圆形轨迹上划一条纵深的轴线，整个画面透视的消失点正好落在柏拉图的左手处，并将观者的视线聚焦在他的著作《蒂迈欧篇》。

无论在哪一个画家笔下，细腻的表情并不和裸露的肉体或完美的四肢对立，思想与器官也不占据太重要的地位而妨碍各种力量的高度协作，使人脱离理想的天地。他们的人物尽可以发怒，斗争，像米开朗基罗的英雄；尽可以幻想，微笑，像达·芬奇的妇女，尽可以悠闲自在，心满意足地活着，像拉斐尔的圣母；重要的绝非他们一时的行动，而是他们整个的结构。头只是一个部分而已；胸部，手臂，接榫，比例，整个形体都在说话，都使我们看到一个与我们种族不同的人；我们之于他们，好比猴子或帕普斯人之于我们。我们说不出他们在历史上究竟属于哪一个阶段；直要追溯到遥远而渺茫的传说，才能找到他们的天地。只有远古的诗歌或神明的家谱，才配做他们的乡土。面对着拉斐尔的《女先知》和《三大德行》①，米开朗基罗的亚当与夏娃，我们不禁想到原始时代的英勇的或恬静的人物，想到那些处女，大地与江河的女儿，睁大着眼睛第一次看到蔚蓝的天色，也想到裸体的战士下山来征服狮子。——见到这样的场面，我们以为人类的事业已经登峰造极了。然而佛罗伦萨不过是第二个美的乡土；雅典是第一个。从古代残迹中留下来的几个雕像，《米洛岛上的维纳斯》，帕特农神庙上的石像，卢多维奇别墅中的朱诺的头，给你们看到一个更高级更纯粹的种族。比较之下，你们会觉得拉斐尔人物的柔和往往近于甜俗②，体格有时显得笨重③；米开朗基罗的人物的隆起的肌肉和剑拔弩张的力量，

① 三大德行是基督教神学中最重要的原则，即信仰，希望，慈悲。这里是指拉斐尔用这个题材为梵蒂冈教皇宫所作的人物画。

②（原注）例如他的《圣西斯廷的圣母》《美丽的女园丁》（第二幅也是画的圣母）。

③（原注）例如他为法尔内塞别墅画的维纳斯，普绪喀，三美人，朱庇特，爱神等。

拉斐尔·桑蒂
三大德行

—

1511 年　湿壁画
宽 660cm
梵蒂冈博物馆签字大厅

把内心的悲剧表现太明显。肉眼所能见到的真正的神明是在另外一个地方，在一种更纯净的空气之中诞生的。一种更天然更朴素的文化，一个更平衡更细腻的种族，一种与人性更合适的宗教，一种更恰当的体育锻炼，曾经建立一个更高雅的典型，在清明恬静中更豪迈更庄严，动作更单纯更洒脱，各方面的完美显得更自然。这个典型曾经被文艺复兴的艺术家作为模范，所以我们在意大利欣赏的艺术，只是爱奥尼亚的月桂移植到另一个地方所长的芽，但长得不及原来的那么高那么挺拔。

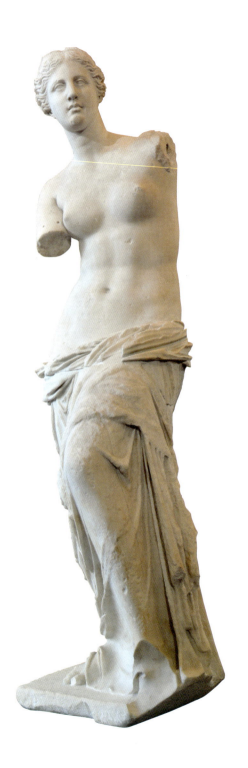

米罗岛上的维纳斯

公元前 100 年　大理石
高 202cm
巴黎卢浮宫

这件维纳斯雕像虽然失去双臂，却没有影响其曼妙的身姿和动感的线条诠释出的生命之美与力量。

六

　　以上说的是双重的尺度；事物的特征和艺术品的价值都根据这个双重尺度分成等级。特征越重要越有益，占的地位就越高，而表现这特征的艺术品地位也越高。——所谓重要与有益原是一个特性的两面，这个特性就是"力"；考察它对别的东西的关系是一面，考察它对本身的关系是另外一面。那个特性的重要程度取决于它所能抵抗的别的力量的大小。有害或是有益，看那特性是削弱自己还是帮助自己生长而定。这两个观点是考察万物的两个最高的观点；因为一个观点着眼于万物的本质，另一个观点着眼于万物的方向。以本质而论，万物无非是一堆粗糙的力，大小不等，永远在发生冲突，但总量和全部的作用始终不变。以方向而论，万物是一组形体，其中蕴蓄的力不断更新，甚至能不断生长。有时，特征是一种原始的机械的力，这种力便是事物的本质；有时，特征是一种后起的，能扩大的力，这种力就表明世界的动向。这样，我们就明白为什么以万物为对象的艺术，不论表现的是万物的内在要素的一个深刻的部分，还是万物的发展的一个高级的阶段，都是高级的艺术。

Chapter Four

第四章

效果集中的程度

一

　　特征本身已经考察过了,现在要考察特征移植到艺术品中以后的情形。特征不但需要具备最大的价值,还得在艺术品中尽可能地支配一切。唯有这样,特征才能完全放出光彩,轮廓完全凸出;也唯有这样,特征在艺术品中才比在实物中更显著。要做到这一点,必须作品的各个部分通力合作,表现特征。不能有一个元素不起作用,也不能用错力量,使一个元素转移人的注意力到旁的方面去。换句话说,一幅画,一个雕像,一首诗,一所建筑物,一曲交响乐,其中所有的效果都应当集中。集中的程度决定作品的地位;所以衡量艺术品的价值,在以上两个尺度之外还有第三个尺度。

二

　　先以表现人的精神生活的艺术为例,尤其是文学。我们首先要辨别构成一个剧本,一篇史诗,一部小说的各种元素,表现活动的心灵的作品的元素。——第一是心灵,就是说具有显著的性格的人物;而性格之中又有好几个部分。一个儿童像荷马说的"从女人的两膝之间下地"的时候,就具备某一种和某一程度的才能与本能,至少是有了萌芽。他像父亲,像母亲,像上代的家属,总的说来是像他的种族;不但如此,从血统中遗传下来的特性在他身上有特殊的分量和比例,使他不同于同国的人,也不同于他的父母。这个天生的精神本质同身体的气质相连,两者合成一个最初的背景;教育,榜样,学习,童年与少年时代的一切事故一切行动,不是与这个背景对抗,便是加以补充。倘若这许多不同的力量不是互相抵消,而是结合,集中,结果就在人身上印着深刻的痕迹,

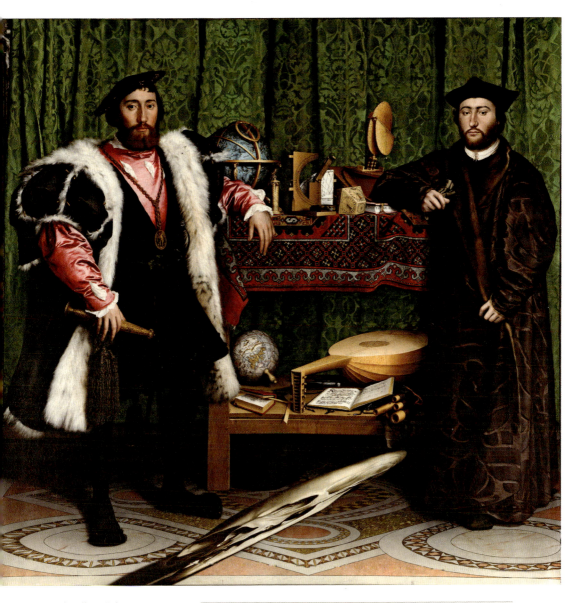

小汉斯·霍尔拜因
信使

—

1553年　木板油画
207cm×209.5cm
伦敦英国国家美术馆

《信使》又叫《法国公使双人像》，是小汉斯·霍尔拜因绘制且极其钟爱的绘画作品，因为这是唯一一幅有他全名的作品。在画面中，除了人像，器物也十分引人注目：有一把断了弦的鲁特琴，有地球仪、圆规、日晷仪，还有一本翻开的赞美诗集。这些场景共同构建了这幅作品的精神场域。此外，这幅作品的惊人之处还在于画面前端有一处变形图像。当观者从稍远处的某一角度观看时，才能发现这是一件灰色骷髅头骨。艺术家如此处理画面，可能是想用它与画在画面中窗帘左上角处的十字架共同预示生存与死亡的意义和思考。

Chapter Four
第四章　效果集中的程度

成为一些突出的或强烈的性格。——在现实世界中往往缺少这一步集中的工作，在大艺术家的作品中却永远不会缺少；因为他们描写的性格虽则组成的元素与真实的性格相同，但比真实的性格更有力量。他们很早而且很细致地培养他们的人物；等到那个人物在我们面前出现。我们只觉得他非如此不可。他有一个广大的骨架支持；有一种深刻的逻辑作他的结构。这种构造人物的天赋以莎士比亚为最高。仔细研究他的每个角色，你随时会发觉在一个字眼，一个手势，思想的一个触机，一个破绽，说话的一种方式之间，自有一种呼应，一种征兆，泄露人物的全部内心，全部的过去与未来。① 这是人物的"底情"。一个人的体质，原有的才能与倾向或后天获得的才能与倾向，年代久远的或最近的思想与习惯的复杂的发展，人性中所有的树液，从最老的根须起到最后的嫩芽为止经过无穷变化的树液，都促成一个人的语言与行动，等于树液流到终点不能不向外喷射。必须有这许多力量，加上各种效果的集中，才能鼓动高利奥朗，麦克白，哈姆雷特，奥赛罗一类的人物，才能组织，培养，刺激主要的情欲，使人物紧张，活跃。——在莎士比亚旁边，我可以提出一个近代作家，差不多是当代的作家，巴尔扎克；在我们这个时代所有操纵精神宝藏的人中间，他资本最雄厚。一个人的成长，精神地层的累积，父母的血统，最初的印象，谈话，读物，友谊，职业，住所等的作用如何交错如何混杂，无数的痕迹如何一天一天印在我们的精神上面，构成精神的实质与外形：没有人比巴尔扎克揭露得更清楚。但他是小说家与博学家，不像莎士比亚是戏剧家与诗人；所以他并不隐藏人物的"底情"而是尽量罗列。他的长篇累牍的描写与议论，叙述一所屋子，一张脸或一套衣服的细节，在作品开头讲到一个人的童年与教育，说明一种新发明和

① （原注）例如奥赛罗在最后一刹那回想到他的旅行与他的童年；那是自杀时常有的现象。又例如麦克白听见人家一句暗示，心中就浮起杀人和野心的幻觉；那是偏执狂的人常有的现象。

一种手续的技术问题，目的都在于揭露人物的内幕。但归根结底，他的技巧和莎士比亚的一样，在塑造人物，塑造于洛，葛朗台老头，腓利普·勃里杜，老处女，间谍，妓女，大企业家的时候，他的才能始终在于把构成人物的大量元素与大量的精神影响集中在一个河床之内，一个斜坡之上，仿佛汇合大量的水扩大一条河流，使它往外奔泻。

文学作品的第二组元素是遭遇与事故。人物的性格决定以后，性格所受的摩擦必须能表现这个性格。——在这一点上，艺术又高出于现实，因为在现实生活中，事情不是永远这样进行的。某个伟大而坚强的性格，由于没有机会或者没有刺激的因素，往往默默无闻，无所表现。——倘若克伦威尔不遇到英国革命，很可能在家庭里和地方上继续过他40岁以前的生活，做一个经营农庄的地主，市内的法官，严厉的清教徒，照管他的牲口，饲料，孩子，关切自己的信仰。法国革命倘若迟三年爆发，米拉博只是一个贪欢纵欲，有失身份的贵族。[①]另一方面，某个庸俗懦弱，经不起大风浪的性格，尽可应付普通的生活。假定路易十六是布尔乔亚出身，有一份小小的产业，或者当个职员，或者靠利息过活：他多半能受人尊重，安分守己地过一辈子，他会老老实实地尽他的日常责任，认真办公，对妻子和顺，对儿女慈爱，晚上教他们地理，星期日望过弥撒，拿铜匠的工具消遣一番。[②]一个已经定型的人入世的时候，有如一条船从船坞中滑进人海；它需要一阵微风或大风，看它是小艇或大帆船而定：鼓动大帆船的巨风势必叫小艇覆没，推进小艇的微风只能使大帆船在港口里停着不动。因此艺术家必须使人物的遭遇与性格配合。——这是第二组元素与第一组元素的一致；不消说，一切大艺术家从来不忽视这一点。他们所谓

① 米拉博死于1791年，倘法国革命迟3年爆发，米拉博已不在人世，不能在大革命中有所表现。

② 这就是路易十六喜欢的消遣。

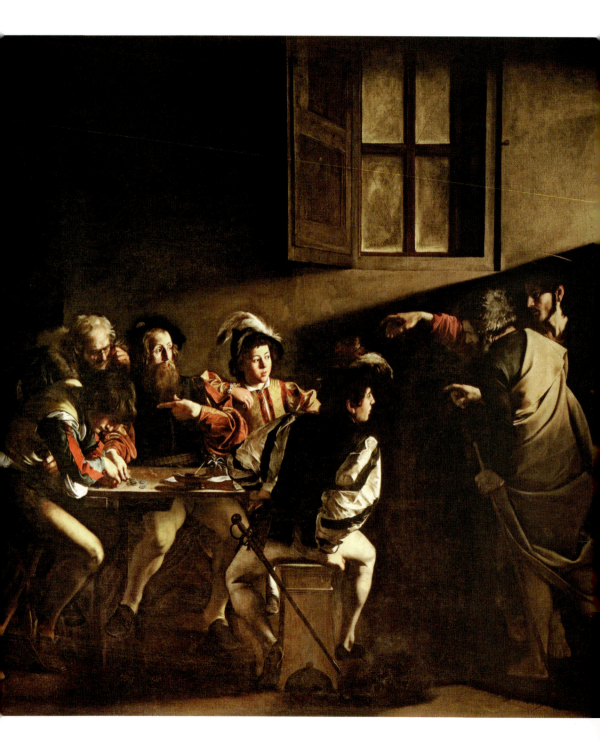

米开朗基罗·梅里西·达·卡拉瓦乔
圣马太蒙召唤
—
1599—1600年　布面油画
322cm×340cm
罗马圣路易吉教堂康塔列里礼拜堂

———

卡拉瓦乔在绘画创作中善于对光线进行戏剧化的控制和表现，形成别具一格的绘画风格。他喜欢用强烈的明暗对比将观者带入一种新的感官空间，而他所惯用的以黑暗背景包裹人物形象的绘画风格则深深地影响后世的欧洲艺术，甚至以"暗色调主义"（"黑暗风格"）之称在17世纪广为流传，尤其在西班牙和荷兰盛行。《圣马太蒙召唤》便是这样风格的重要代表之一，画面斜上方一道亮眼的光线投射过来，刺穿了黑暗，照亮了人物，这样的视角犹如被打开的酒窖口，因此也被称作"酒窖光线法"风格。

线索或情节，正是指一连串的事故和某一类的遭遇，特意安排来暴露性格，搅动心灵，使原来为单调的习惯所掩盖的深藏的本能，素来不知道的机能，一齐浮到面上，以便像高乃依那样考验他们意志的力量和英雄精神的伟大，或者像莎士比亚那样揭露他们的贪欲，疯狂，暴怒，以及在我们心灵深处盲目蠢动，狂嗥怒吼，吞噬一切的妖魔。同一个人物可以受到各种不同的考验，许多考验可以安排得越来越严重；这是一切作家用来造成高潮的手法；他们在整个作品中运用，也在情节的每个片段中运用，最后把人物推到大功告成或者下堕深渊的路上。——可见集中的规律对于细节和对于总体同样适用。作家为了求某种效果而汇合一个场面的各个部分，为了要故事收场而汇合所有的效果，为了表现心灵而构成整个的故事。总的性格与前前后后的遭遇汇合之下，表现出性格的真相和结局，达到最后的胜利或最后的毁灭。①

剩下最后一个元素，就是风格。实在说来，这是唯一看得见的元素；其他两个元素只是内容；风格把内容包裹起来，只有风格浮在面上。——一部书不过是一连串的句子，或是作者说的，或是作者叫他的人物说的；我们的眼睛和耳朵所能捕捉的只限于这些句子，凡是心领神会，在字里行间所能感受的更多的东西，也要靠这些句子作媒介。所以风格是第三个极重要的元素，风格的效果必须和其他元素的效果一致，才能给人一个强烈的总印象。——但句子可以有各种形式，因此可以有各

———

①（原注）关于集中的原则，可参看拙著《拉·封丹及其寓言》第三编。

种效果。它可能是韵文；长短可能一律，可能不一律，节奏与押韵有各种不同的方式；只要看韵律学内容的丰富就明白。另一方面，句子可能是散文，有时可能前后连成一整句，有时包括一些整句和一些短句；只要看语法学内容的丰富就明白。——组成句子的单字也有特性；按照字源和通常的用法，单字或是一般性的，高雅的，或是专门的枯燥的，或是通俗的，耸动听闻的，或是抽象的黯淡的，或是光彩焕发，色调鲜艳的。总之，一句句子是许多力量汇合起来的一个总体，诉于读者的逻辑的本能，音乐的感受，原有的记忆，幻想的活动；句子从神经，感官，习惯各方面激动整个的人。——所以风格必须与作品别的部分配合。这是最后一种集中；大作家在这方面的技术层出不穷，随机应变的手段非常巧妙，创新的能力用之不竭：他们对于每一种节奏，每一种句法，每一个字眼，每一个声音，每一种字的连接，声音的连接，句子的连接，都是清清楚楚感觉到它的效果，有意识的运用的。这里艺术又高于现实：因为风格经过这样选择，改变，配合以后，假想的人物比真实的人物说话说得更好，更符合他的性格。——不必深入写作技术的奥妙，涉及方法的细节，我们也不难看出诗是一种歌唱，散文是一种谈话，六韵脚十二音步的诗句气势雄伟，声调庄严，抒情诗的简短的分节，音乐气氛更浓，情绪更激昂；干脆的短句口吻严厉或者急促，包括许多小句的长句声势浩大，有雄辩的意味；总之，我们不难看出一切风格都表示一种心境，或是松弛或是紧张，或是激动或是冷淡，或是心神明朗或是骚乱惶惑，而境遇与性格的作用或者加强或者减弱，就要看风格的作用和它一致或者相反而定。——倘若拉辛用了莎士比亚的文体，莎士比亚用了拉辛的文体，他们的作品就变得可笑，或者根本不会产生。17世纪的文字清楚明白，中庸有度，精纯，连贯，完全适合宫廷中的谈话，却无法表现粗犷的情欲，幻想的激动，不可抑制的内心的风暴，像在英国戏剧中爆发的那样。16世纪的文字忽而通俗，忽而抒情，大胆，过火，佶屈聱牙，前后脱节，放在法国悲剧的文质彬彬的人物嘴里就

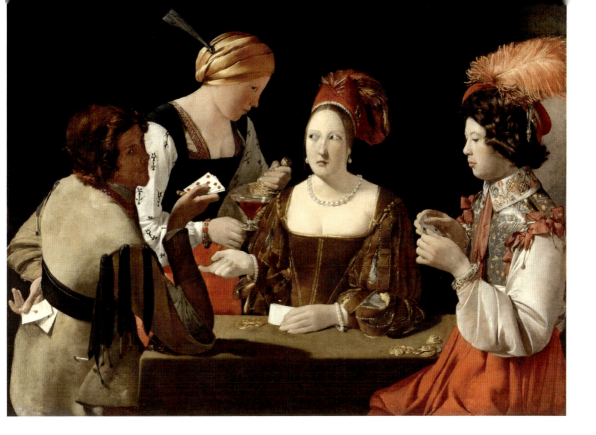

乔治·德·拉图尔
方块 A 作弊者

—

1635—1638 年　布面油画
106cm×146cm
巴黎卢浮宫

17世纪法国著名画家乔治·德·拉图尔对画面中光的运用独具一格。拉图尔极可能从乌德勒支的荷兰画派中学到了卡拉瓦乔的艺术技法，但在具体实施方面又与卡拉瓦乔风格截然不同。《方块A作弊者》不仅考虑到人物与空间的光源关系，还注重对人物神情的内层心理刻画，画面人物的性格特征跃然纸上，充满戏剧性。

不成体统。要是那样，我们就没有拉辛和莎士比亚，而只能有德莱顿，奥特韦，杜西斯，卡西米·德拉维涅一流的作家。——这便是风格的力量，也便是风格的条件。人物的特性固然要靠情节去诉于读者的内心，但必须用语言诉于读者的感官；三种力量（人物，情节，风格）集中以后，性格才能完全暴露。艺术家在作品中越是集中能产生效果的许多元素，他所要表白的特征就越占支配地位。所以全部技术可以用一句话包括，就是用集中的方法表白。

三

按照这个原则？我们可以把文学作品再列一个等级。别的方面都相等的话，作品的精彩的程度取决于效果集中的程度。这个规则应用于各个派别，在同一类艺术的发展阶段中所确定的等级，正是历史与经验早已确定的等级。

一切文学时期开始的阶段必有一个草创时期；那时技术薄弱，幼稚；效果的集中非常不够；原因是在于作家的无知。他不缺少灵感；相反，他有的是灵感，往往还是真诚的强烈的灵感。有才能的人多得很；伟大的形象在心灵深处隐隐约约地活动；但是不知道方法；大家不会写作，不会分配一个题材的各个部分，不会运用文学的手段。——这就是中世纪时初期法国文学的

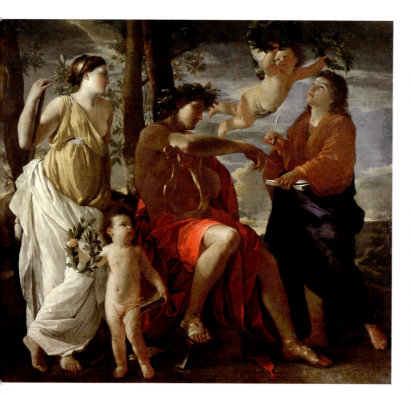

尼古拉斯·普桑
诗人的灵感

约 1630 年　布面油画
182cm×213cm
巴黎卢浮宫

法国画家普桑虽然出生在诺曼底，但他一生的大部分时光都在罗马度过。他追寻文艺复兴大师提香和拉斐尔的艺术风格和技法，并从罗马的文化古迹与乡村景象中获得新的灵感，他的作品体现出古典样式的新趋势。画家本人热爱文学，通晓古罗马诗篇。其绘画作品《诗人的灵感》中的主角阿波罗居中而坐，因追求达芙妮女神未果，将月桂树枝编成桂冠以作纪念，正准备抚琴吟唱，以抒发这泉涌般灵感。

缺点。你们读《罗兰之歌》《勒诺·德·蒙朵旁》《丹麦人奥伊埃》，立刻会感觉到那个时代的人具有独特而伟大的情感：一个社会建立了；十字军的功业完成了；诸侯的高傲独立的性格，藩属对封建主的忠诚，尚武与英勇的风俗，肉体的健壮与心地的单纯，给当时的诗歌提供的特征不亚于荷马诗歌中的特征。但当时的诗歌只利用一半；它感觉到那些特征的美而没有能力表达。北方语系的诗人是世俗的法国人，就是说他出身的种族素来缺少风趣，他所隶属的社会是被独占的教会剥夺高等教育的社会。他只会干巴巴地，赤裸裸地叙述；没有荷马与古希腊的壮阔与灿烂的形象；一韵到底的诗句好比把同一口钟敲到二三十下。他控制不了题材，不懂得删节，发展，配合，不会准备场面，加强效果。作品没有资格列入不朽的文学，已经在世界上消灭了，只有考古学家才关心。即使有所成就也只靠一些孤零零的作品：例如《尼伯龙根之歌》，因为在德国，古老的民族性不曾被教会压倒；至于意大利的《神曲》是凭了但丁的苦功，天才和热情，才在神秘而渊博的长诗中把世俗的情感和神学理论出人意外地结合为一。——艺术在16世纪复活的时节，其他的例子又证明，同样的缺少集中在初期达到同样不完全的后果。英国最早的戏剧家马洛是个天才；他和莎士比亚一样感觉到情欲的疯狂，北方民族的忧郁与悲壮，当代历史的残酷；但他不会支配对白，变动事故，把情节分出细腻的层次，把各种性格加以对立；他用的方法只有连续不断的凶杀和直截了当的死亡；他的有力的但是粗糙的剧本如今只有一些好奇的人才知道。要他那种悲壮的人生观在大众面前清清楚楚地显露，必须在他之后出现一个更大的天才，具备充分的经验，把同样

的精神重新酝酿一番；必须来一个莎士比亚，经过一再摸索，在前人的稿本中注入有变化的，丰满的，深刻的生命，而那是初期的艺术办不到的。

一切文学时期终了的阶段必有一个衰微的时期；艺术腐朽，枯萎，受着陈规惯例的束缚，毫无生气。这也是缺少效果的集中；但问题不在于作家的无知。相反，他的手段从来没有这样熟练。所有的方法都十全十美，精炼之极，甚至大众皆知，谁都能够运用。诗歌的语言已经发展完全：最平庸的作家也知道如何造句，如何换韵，如何处理一个结局。这时使艺术低落的乃是思想感情的薄弱。以前培养和支配大作品的伟大的观念淡薄了，消失了；作家只凭回忆和传统才保存那个观念，可是不再贯彻到底，而引进另外一种精神使观念变质；他加入性质不相称的东西，以为是改进。——欧里庇得斯时代的希腊戏剧，伏尔泰时代的法国戏剧，便是这个情形。形式和从前一样，但精神变了，这个对比叫人看了刺眼。埃斯库罗斯和索福克勒斯的道具，合唱，韵律，代表英雄和神明的角色，欧里庇得斯全部保留。但他降低人物的水平，使他们具有日常生活的感情和奸诈，讲着律师和辩士的语言；作者揭露他们的恶癖，弱点，叙述他们的怨叹。拉辛与高乃依的全部规矩礼法，全部技巧，全班人物，贵族身边的亲信，高级的教士，亲王，公主，典雅的骑士式的爱情，六韵脚十二音步的诗句，概括而高尚的文体，梦境，神示，神明，伏尔泰都一一接受，或者自己提出来作为写作的准则。但他向英国戏剧借用激动的情节；企图在作品上涂一层历史的油彩，

**布龙齐诺
爱的寓意**
—
1545年　木板油画
146.1cm×116.2cm
伦敦英国国家美术馆

这件作品又叫《维纳斯、丘比特、愚蠢与时间》或《揭露奢华》，是样式主义画风的经典代表之一。样式主义是出现在16世纪意大利的一种绘画风格，此画风以时髦、高雅为核心，又过分追求艺术技巧、强调作品构图的非均衡性和内容的复杂性，因此让作品显得"矫饰"。

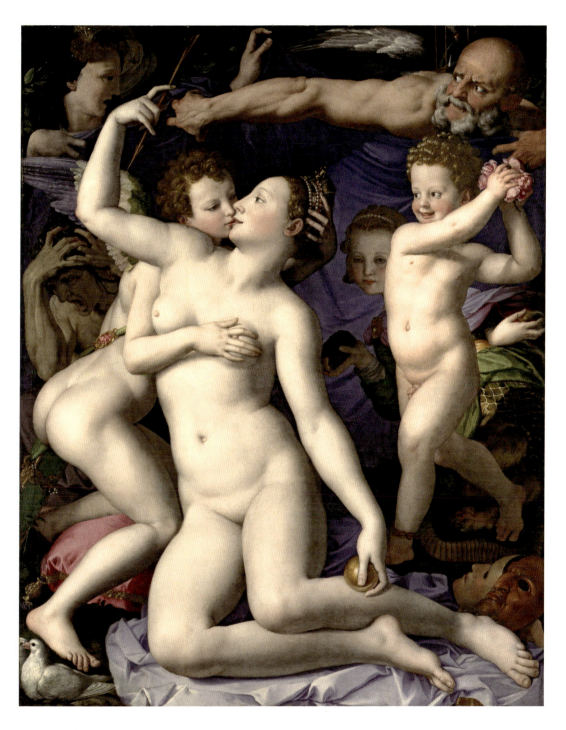

Chapter Four
第四章 效果集中的程度

加入哲学的与人道主义的思想，在字里行间攻击国王与教士；他在古典悲剧中是一个弄错方向弄错时间的革新家和思想家。在欧里庇得斯和伏尔泰笔下，作品的各种元素不再向同一个效果集中。古代的衣饰妨碍现代的情感，现代的情感戳破古代的衣饰。人物介乎两个角色之间，没有确定的性格；伏尔泰的人物是受百科全书派启发的贵族；欧里庇得斯的人物是经过修辞学家琢磨的英雄。在此双重面目之下，他们的形象飘浮不定，没法叫人看见，或者应当说根本没有生存，至多每隔许多时候露一次面。读者对这种不能生存的文学不感兴趣，他要求作品像生物一样，所有的部分都是趋向同一效果的器官。

这样的作品出现在文学时期的中段：那是艺术开花的时节；在此以前，艺术只有萌芽；在此以后，艺术凋谢了。但在中间一段，效果完全集中；人物，风格，情节，三者保持平衡，非常和谐。这个开花的季节，在希腊见于索福克勒斯的时代，也许在埃斯库罗斯的时代更完美，如果我没有看错；那时的悲剧忠于传统，还是一种酒神颂歌，充满真正的宗教情绪，传说中的英雄与神明完全显出他们的庄严伟大，人的遭遇由主宰人生的宿命和保障社会生活的正义支配；用来表达的诗句像神示一般暗晦，像预言一般惊心动魄，像幻境一般奇妙。在拉辛的作品中，巧妙的雄辩，精纯高雅的台词，周密的布局，处理恰当的结尾，舞台上的体统，公侯贵族的礼貌，宫廷和客厅中的规矩和风雅，都互相配合，趋于一致。在莎士比亚的错综复杂的作品中也可发现同样的和谐；因为描写的是原封不动的完全的人，所以诗意浓郁的韵文，最通俗的散文，一切风格的对比，他不能不同时采用，以便轮流表达人性的崇高与下贱，女性的温柔体贴，性格刚强的人的强悍，民间风俗的粗野，上层阶级的繁文缛礼，琐琐碎碎的日常

谈话，紧张偏激的情绪，俗事细故的不可逆料，情欲过度的必然的后果。方法无论如何不同，在大作家手下总是往同一个方向集中：拉·封丹的寓言，博须埃的悼词，伏尔泰的短篇小说，但丁的诗，拜伦的《唐·璜》，柏拉图的对话录，不论古代作家，近代作家，浪漫派，古典派，情形都一样。大师们的榜样并没提出固定的风格，形式，处理的方法，叫后人接受。倘若某人走某一条途径获得成功，另一个人可以从相反的途径获得成功；只有一点是必要的。就是整部作品必须走在一条路上；艺术家必须竭尽全力向一个目的前进。艺术和造化一样，用无论什么模子都能铸出东西来；可是要出品生存，在艺术中也像在自然界中一样，必须各个部分构成一个总体，其中最微末的元素的最微末的分子都要为整体服务。

四

现在只要考察表现人体的艺术，辨别其中的元素，尤其要辨别手法最多的艺术，绘画的元素。——我们在一幅画上首先注意到的是人体，在人体上我们已经分出两个主要部分：一个是由骨头与肌肉组成的总的骨骼，等于去皮的人体标本；一个是包裹骨骼的外层，就是有感觉有色泽的皮肤。你们马上会看出这两个元素必须保持和谐。柯勒乔那种女性的白皙的皮肤，绝不会在米开朗基罗那种英雄式的肌肉上出现。——第三个元素，姿势与相貌，亦然如此；某些笑容只适合某些人体；鲁本斯笔下营养过度的角斗家，一味炫耀的苏珊娜，多肉的玛德莱娜，永远不会有达·芬奇人物上的深思，微妙与深刻的表情。——这不过是最简单最浮

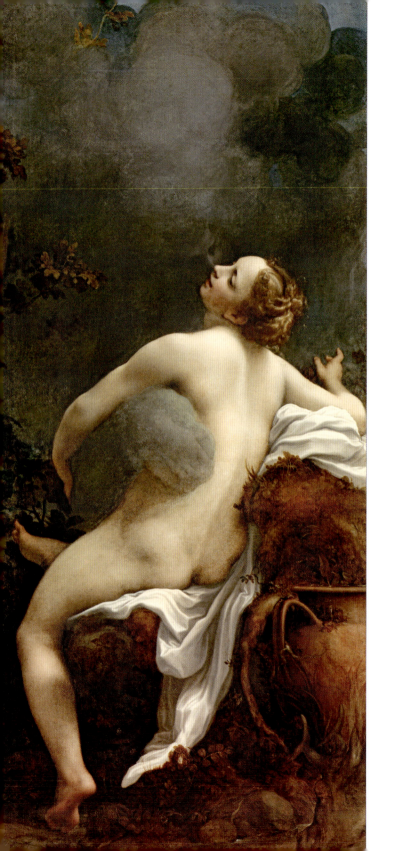

安东尼奥·阿莱格里·达·柯勒乔
朱庇特与伊俄
———
约 1530 年　布面油画
162cm×73.5cm
维也纳艺术史博物馆

———

柯勒乔的绘画融合达·芬奇、拉斐尔以及威尼斯画派的各类风格,他善于表现人物的肌体。

表的协调，还有一些深刻得多而同样必要的协调。所有的肌肉，骨头，关节，人身上一切细节都有独特的效能，表现不同的特征。一个医生的足趾与锁骨，跟一个战士的足趾与锁骨不同。身体上任何细小的部分都以形状，色彩，大小，软硬，帮助我们把人体分门别类。其中有无数的元素，元素的作用都应当趋于一致；倘若艺术家不知道某一部分元素，就会减少他的力量；倘若把一个元素引上相反的方向，就多多少少损害别的元素的作用。就因为此，文艺复兴期的大师才下苦功研究人体，米开朗基罗才做了12年的尸体解剖。这绝不是学究气，绝不是拘泥于死板的观察；人体外部的细节是雕塑家与画家的宝库，正如心灵是戏剧家与小说家的宝库。一根突出的筋对于前者的重要，不亚于某种主要习惯对于后者的重要。他不但为了要肉体有生命而注意那根筋，并且还用来创造一个刚强的或妩媚的人体。筋的形状，变化，用途与从属关系，在艺术家心中印象越深，他越能在作品中运用得富于表情。仔细研究一下鼎盛时期作品上的人物，就能发现从脚跟到脑壳，从弯曲的脚的曲线到脸上的皱纹，没有一种大小，没有一种形状，没有一种皮色，不是各尽所能，尽量衬托出艺术家所要表现的特征的。

　　这里又出现一些新的元素，其实是同样的元素从另一角度考察。勾勒轮廓的线条，或是在轮廓以内勾勒出凹陷部分或凸出部分的线条，也各有各的作用；直线，曲线，迂回的线，断裂的线，不规则的线，对我们发生不同的作用。组成人体的大的部分亦然如此；彼此的比例也有一种特殊意义；头部与躯干之间的大小关系，躯干与四肢之间的大小关系，四肢相互之间的大小关系，各各不同，从而给人种种不同的印象。身体也有它的一套建筑程式，除了器官的联系连接各个部分以外，还有数学的联系决定身体的

几何形体和身体的抽象的协作。我们可以把人体比作一根柱子，直径与高度的某种比例使柱子成为爱奥尼亚式或多利安式，姿态或者典雅或者笨重；同样，头的大小与全身的大小的某种比例，决定佛罗伦萨人的身体或罗马人的身体。柱头不能大于柱身直径的若干倍；同样，人体必须若干倍于头，也不能超过头的若干倍。以此类推，身上一切部分都有它们的数学尺度；当然不是严格的限制，但虽有变化，相差不会太远；而变化的程度就表现不同的特征。艺术家在此又掌握一种新的力量；他可以像米开朗基罗那样挑选头小身长的人体，可以像弗拉·巴尔托洛梅奥那样采用简单而壮阔的线条，也可以像柯勒乔那样采用波浪式的轮廓和曲折起伏的线条。画面上的各组人物或者保持平衡，或者散漫

希腊古典柱式
成明绘

凌乱，姿势或直或斜，远近有各种不同的层次，高低有各种不同的安排：这些变化使艺术家构成各式各样的对称。一幅画或者画在壁上或者画在布上，不是一个方形便是一个长方形，或是穹隆上的尖弓形，总之是一块空间；一组人物在这个空间等于一座建筑物。你们从版画上[①]研究一下班迪内利的《圣塞巴斯蒂安的殉难》或者拉斐尔的《雅典学院》，就能感觉到一种美，希腊人用一个富有音乐性的名词称之为节奏匀称。再看两个画家对同一题材的处理，提香的《安提俄珀》和柯勒乔的《安提俄珀》，你们会感觉到线条所组成的几何形体能产生如何不同的效果。这又是一种新的力量，应当与别的力量趋于一致，倘使忽略了或者转移到别的方向，特性就不能充分表现。

现在要谈最后一个也是最重要的一个元素，色彩。——除了用作模仿以外，色彩本身和线条一样有它的意义。一组不表现实物的色彩，像不模仿实物而只构成一种图案的线条一样，可能丰满或贫乏，典雅或笨重。色彩的不同的配合给我们不同的印象；所以色彩的配合自有一种表情。一幅画是一块着色的平面，各种色调和光线的各种强度是按照某种选择分配的；这便是色彩的内在的生命。色调与光线构成人物也好，衣饰也好，建筑物也好，那都是色彩后来的特性，并不妨碍色彩原始的特性发挥它的全部作用，显出它的全部重要性。因此色彩本身的作用极大，画家在这方面所做的选择，能决定作品其余的部分。——但色彩还有好几个元素，先是总的调子或明或暗；圭多用白，用银灰，用青灰，用浅蓝，他无论画什么都光线充足；卡拉瓦乔用黑，用焦褐，色调浓厚，没有光彩，他无论画什么都是不透明的，阴暗

[①] 19世纪的美术品全凭版画复制传布；作者此处就是说看不见原作，至少可从复制品上研究。

的。——其次，光暗的对比在同一幅画上有许多等级，折中的程度也有许多等级。你们都知道，达·芬奇用细腻的层次使物体从阴影中不知不觉地浮现；柯勒乔用韵味深长的层次，使普遍明亮的画面上突出一片更强的光明；里贝拉用猛烈的手法，使一个浅色的调子在阴沉的黑暗中突然放光；伦勃朗在似黄非黄而潮湿的气氛中射出一团绚烂的日色，或者透出一道孤零零的光线。——最后，除了光线的强弱以外，色调可能协和，可能不协和，看色调是否互相补充而定；①颜色或者互相吸引，或者互相排斥；橙，紫，红，绿，以及别的单纯的或混合的颜色，由于彼此毗连的关系，好比一组声音由于连续的关系，构成一片或是丰满雄厚，或是尖锐粗犷，或是和顺温柔的和谐。例如卢浮美术馆中委罗内塞的《以斯帖》：一连串可爱的黄色在若有若无之间忽而浅，忽而深，忽而泛出银色，忽而带红，忽而带绿，忽而近于紫石英，始终调子温和，互相连贯，从长寿花的淡黄和发亮的干草的黄，直到落叶的黄和黄玉的深黄，无不水乳交融；又如乔尔乔内的《圣家族》：一片强烈的红色，先是衣饰的暗红几乎近于黑色，然后逐渐变化，逐渐开朗，在结实的皮肉上染上土黄，在手指的隙缝间闪烁颤动，在壮健的胸脯上变成大块的古铜色，有时受着光线照射，有时埋在阴影中间，最后照在一个少女脸上，像返照的夕阳。看了这些例子，你们就懂得色彩这个元素在表情方面的力量。——色彩之于形象有如伴奏之于歌词；不但如此，有时色彩竟是歌词而形象只是伴奏；色彩从附属品一变而为主体。但不论色彩的作用是附属的，是主要的，还是和其他的元素相等，总是一股特殊的力量；而为了表现特征，色彩的效果应当和其余的效果一致。

①（原注）参看谢弗勒尔著：《论色彩的对比》（Chevreul: *Traité du Contraste des Couleurs*）。

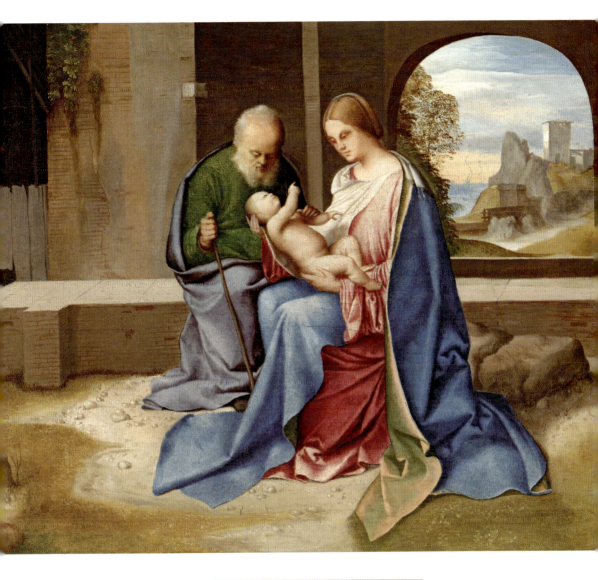

乔尔乔内
圣家族

—

1500年 木板油画
37.3cm×45.6cm
华盛顿美国国家美术馆

乔尔乔内是老乔凡尼·贝利尼的学生,威尼斯画派成熟时期的重要代表人物。乔尔乔内的绘画作品造型优美、色彩柔和、富有抒情意趣。他的作品能将人物巧妙地融合在风景之中,恰到好处地处理空间关系。因此,他也是风景人物绘画的典型代表。

第四章 效果集中的程度

五

我们要按照这个原则把画家的作品再列一个等级。别的方面都相等的话，作品的精彩的程度取决于效果集中的程度。这个规则应用在文学史上能分出一个文学时期的各个阶段，应用在绘画史上能分出一个艺术流派的各个阶段。

在最初的时期，作品还有缺点。技术幼稚，艺术家不会使所有的效果趋于一致。他掌握了一部分效果，往往掌握极好，极有天才，但不曾想到还有别的效果；他缺乏经验，看不见别的效果，或者当时的文化与时代精神使他眼睛望着别处。意大利绘画的最初两个时期便是这种情形。——以天才和心灵而论，乔托很像拉斐尔；创新的才能和拉斐尔一样充沛，一样自然，创造的境界一样独到，一样美；对于和谐与气息高贵的感受同样敏锐；但语言还没有形成，所以乔托只能期期艾艾，而拉斐尔是清清楚楚说话的。乔托不曾在佛罗伦萨学习，没有佩鲁吉诺那样的老师，不曾见识到古代的雕像。那时的艺术家对于活生生的肉体才看了第一眼，不认识肌肉，不知道肌肉富于表情；他们不敢了解，也不敢爱好美丽的肉体，免得沾染异教气息；因为神学与神秘主义的势力还非常强大。一个半世纪之内，绘画受着宗教传统与象征主义的束缚，没有用到绘画的主要元素。——然后开始第二个时期，研究过解剖学的金银工艺家兼做了画家，在画布上和壁上第一次写出结实的肉体和一气呵成的四肢。但别的技术还不在他们掌握之中，他们不知道线与块的建筑学，不知道用美妙的曲线与比例把现实的肉体化为美丽的肉体。韦罗基奥，波拉尤洛，卡斯塔尼奥，画的是多棱角的人体，毫无风度，到处突出一块块的肌肉，照莱奥纳多·达·芬奇的说法，"像一袋袋的核桃"。他们不知道动作与面容的变化；在佩鲁吉诺，弗

拉·菲利波·利比，吉兰达约笔下，在西斯廷的旧壁画上，冷冰冰的人物待着不动，或者排成呆板的行列，好像要人吹上一口气才能生存，而始终没有人来吹那口气。他们不知道色彩的丰富与奥妙；西尼奥雷利，菲利波·利比，曼特尼亚，波提切利的人物都黯淡，干枯，硬绷绷地突出在没有空气的背景之上。直要安东内洛·德·梅西纳输入了油画，融化的色调才合成一片，发出光彩，人物才有鲜明的血色。直要莱奥纳多发现了日光的细腻的层次，才显出空间的深度，人体的浑圆，把轮廓包裹在柔和的光暗之中。只有到15世纪末叶，绘画艺术的一切元素才相继发现，才能在画家笔下集中力量，通同合作，表现画家心目中的特征。

　　另一方面，16世纪后半期，正当绘画衰微的时候，产生过杰作的短时期的集中趋于涣散，无法恢复。以前的不能集中是由于艺术家不够熟练；此刻的不能集中是由于艺术家不够天真。卡拉齐三兄弟徒然用尽苦功，耐性研究，徒然采取各派的特长；事实上正是这些不伦不类的效果的拼凑，降低作品的地位。他们的思想感情太薄弱，不能构成一个整体，他们东抄西袭，借用别人的长处，结果却毁了自己。他们受渊博之累，把不可能合在一处的效果汇合在一件作品之上。安尼巴莱·卡拉齐在法尔内塞别墅中画的赛法尔，肌肉像米开朗基罗的斗士，肩背和大量的肉像威尼斯派，笑容和脸颊像柯勒乔；但是妩媚肥胖的运动家只能叫人看了不快。在卢浮美术馆中的圭多的圣塞巴斯蒂安，上半身像古罗马的美男子安蒂奥努斯，明亮的光线近于柯勒乔，似蓝非蓝的色调近于普吕东，一个练身场上的青年人显得多情与可爱，也令人不快。在此颓废时期，面部的表情到处与身体的表情抵触；你们可以看到，紧张的肌肉和强壮的身体配上安静和虔诚的表情，神气像交际场中的妇女，小白脸，荡妇，青年侍卫，仆役；神明与圣徒只是枯燥乏味的空谈家，水仙与圣母只是客厅中的女神；人物往往介乎两个角色之间，连一个角色都担当不了，结果是完全落空。同样的杂凑曾经使佛兰德斯绘画在发展的中途耽误很久，就是伯纳德·凡·奥尔莱，

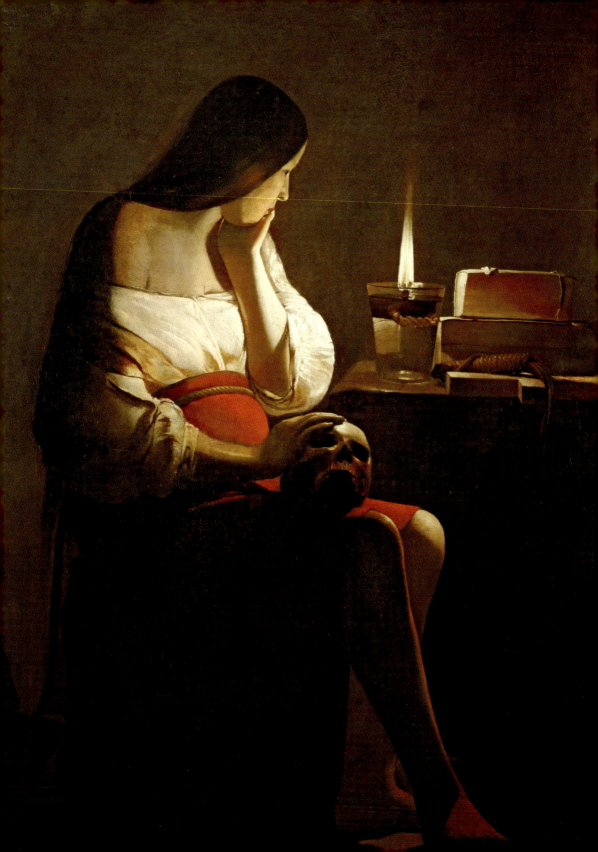

乔治·德·拉图尔
烛前的玛达莱娜
一

1635—1637年　布面油画
117cm×91.76cm
洛杉矶郡立艺术博物馆

拉图尔善于用光源营造一种静穆的宗教情怀，制造出一种超乎自然的神秘氛围。他作品中也常将不同美学感受或艺术风格相融，如浓厚的宗教意味、静谧的古典情怀以及世俗生活中的现实主义。

米赫尔·凡·科克西恩，马丁·凡·海姆斯凯克，弗兰兹·弗洛里斯，马丁·德·沃斯，奥托·凡尼于斯，想使佛兰德斯绘画变成意大利绘画的时期。直到民族精神出现一个新的高潮，盖住外来的影响，让种族的本能发挥力量，佛兰德斯艺术才重新振作而达到它的目的。只有在那个时候，经过鲁本斯和他同时的画家之手，独特的整体观念才重新出现；艺术的各种元素本来只凑合在一处互相抵触，这时才汇合起来互相补充，才有传世的作品代替流产的作品。

在凋零时期与童年时期之间，大概必有一个繁荣时期。它往往出现在整个时期的中段，一个介乎幼稚无知与趣味恶俗之间的极短的时期；有时，以个人而论或者以一件孤独的作品而论，繁荣时期出现在越出常规的一个阶段上。但在无论何种情形之下，杰作总是一切效果集中的产物。意大利绘画史上有各式各种确实的例子可以证明这个事实。大作家的全部技巧在于追求效果的统一；所谓天才无非是感受的能力特别细腻，但显出这种细腻的，既在于作家所用的方法各各不同，也在于他们的意境首尾一贯。在达·芬奇的作品中，一方面是风流典雅的人物近于女性，带着不可捉摸的笑容，面部表情很深刻，心情幽怨而高傲，或是极其灵秀，姿态经过特别推敲，或是别具一格；一方面是婀娜柔软的轮廓，韵味深长而带有神秘气氛的明暗，越来越浓的阴影所构成的深度，人体的细腻的层次，远景缥缈的奇异的美：这两组成分完全统一。——至于威尼斯派，一方面是大量的光线，或是调和或是对立的色调，构成一种快乐健康

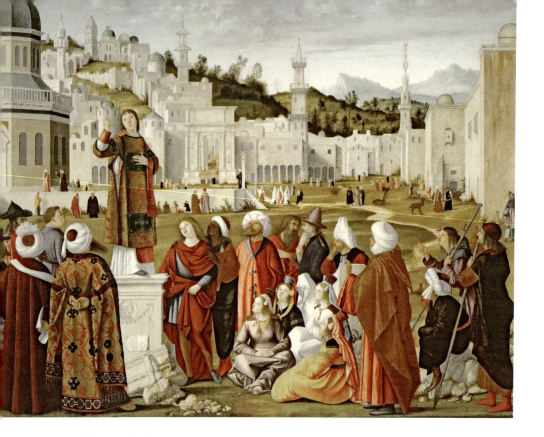

维托雷·卡尔帕乔
圣斯蒂芬在耶路撒冷布道
——
约 1514 年　布面油彩
148cm×194cm
巴黎卢浮宫

威尼斯画派以色彩运用、人物表现以及空间处理见长，16世纪达到繁盛并对17、18世纪欧洲绘画产生深远影响。维托雷·卡尔帕乔是威尼斯画派的重要画家，他擅长描绘建筑，能够恰当地处理近景与远景的关系。其笔下的建筑不仅充当画面中人物的背景，更可以看作是可供独立欣赏的艺术景观。

的和谐，色彩的光泽富于肉感；一方面是华丽的装饰，豪华放纵的生活，刚强有力或高贵威严的面部表情，丰满的诱人的肉，一组组的人物动作都潇洒活泼，到处是快乐的气氛：这两个方面也是统一的。——在拉斐尔的壁画上，色彩的素净正好配合结实有力的人物，平稳的构图，单纯严肃的相貌，文雅的动作，恬静高雅的表情。一幅柯勒乔的画好比一所阿尔西纳的花园：[①] 各种光线的奇妙的配合，

① 意大利诗人阿里奥斯托写的长诗《狂怒的洛朗》，提到女妖阿尔西纳有所迷人的花园，洛朗手下的英雄洛日曾经被女妖所诱。现代用这个典故形容美丽无比的园林。

逶迤曲折的，或是断断续续的泼辣可喜的线条，丰腴柔软，晶莹洁白的女性的身体，形态出乎常规而富于刺激性的人物，表情与手势的活泼，温柔，放肆，都汇合起来构成一个极乐的梦境，好似一个会魔术的仙女和多情的女子为情人安排的。——总之，整个作品从一个主要的根上出发；这个根便是艺术家最初的和主要的感觉，它能产生无数的后果，长出复杂的分枝。在安吉利科，主要感觉是超现实世界的幻影，对于天国所抱的神秘观念，在伦勃朗是快要熄灭的光线在潮湿的阴影中挣扎，是看了残酷的现实生活而感到的沉痛。不论鲁本斯与勒伊斯达尔，普桑与勒叙厄尔，普吕东与德拉克

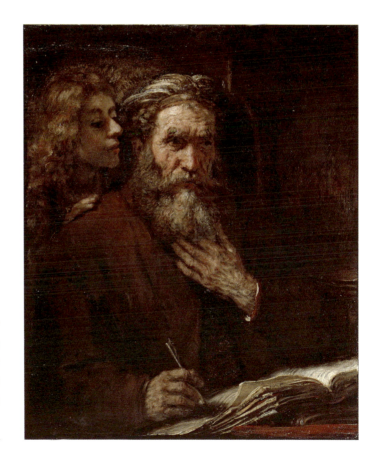

伦勃朗·凡·莱因
传道者马修

1661年　布面油画
96cm×81cm
卢浮宫莱斯新馆

伦勃朗绘画作品中对光线把控十分深刻。他能够运用明暗对比将所要强调的部分突出，将人物潜在的内心活动戏剧性地体现在光影之间。

Chapter Four
第四章　效果集中的程度

**彼得·保罗·鲁本斯
玛丽的教育**

1623—1625年 布面油画
394cm×295cm
巴黎卢浮宫

《玛丽的教育》是《玛丽·德·美第奇的一生》组画24幅中的第三幅，描绘玛丽出生后受到良好教育。穿红衣的玛丽正在向智慧女神雅典娜、太阳神阿波罗、信使赫尔墨斯以及美惠三女神学习。画面注重空间关系和色彩关系，展示鲁本斯对人物情节精妙的把握与控制能力。

洛瓦，他们的线条的种类，典型的选择，各组人物的安排，表情，姿势，色彩，都由这个主要观念决定，调度。影响所及，后果不可胜数，而且深不可测，艺术批评家花尽心血也不能全部抉发。天才的作品正如自然界的出品，便是最细小的部分也有生命；没有一种分析能把这个无所不在的生命全部揭露。但自然界的产物也好，天才的创作也好，我们观察的结果虽不能认识所有的细节，毕竟证实了各个主要部分的一致，相互依赖的关系，终极的方向与总体的和谐。

皮埃尔－保罗·普吕东
神圣的正义与复仇女神驱逐罪恶

1808 年　布面油彩
244cm×294cm
巴黎卢浮宫

法国艺术家普吕东早年留学罗马，受到古典风格影响。他的作品在追求古典意蕴的同时，又富有浪漫的感情色彩。

六

现在，诸位先生，我们对整个艺术有一个总的看法了，懂得确定每件作品的等级的原则了。——根据以前的研究，我们肯定艺术品是一个由许多部分组成的总体，有时是整个儿创造出来的，例如建筑与音乐，有时是按照实物复制出来的，例如文学，雕塑，绘画；我们也记得艺术的目的是要用这个总体表现某些主要特征。由此得出一个结论：作品中的特征越显著越占支配地位，作品越精彩。我们用两个观点分析显著的特征：一个是看特征是否更重要，就是说是否更稳定更基本；一个是看特征是否有益，就是说对于具备这特征的个人或集团，是否有助于他们的生存和发展。这两个观点可以衡量特征的价值，也可以定出两个尺度衡量艺术品的价值。我们又注意到，这两个观点可以归结为一个，重要的或有益的特征不过是对同一力量的两种估计，一种着眼于它对别的东西的作用，一种着眼于它对自身的作用。由此推断，特征既有两种效能，就有两种价值。于是我们研究特征怎么能在艺术品中比在现实世界中表现得更分明，我们发现艺术家运用作品所有的元素，把元素所有的效果集中的时候，特征的形象才格外显著。这样便建立起第三个尺度；而我们看到，作品所感染所表现的特征越居于普遍的，支配一切的地位，作品越美。所谓杰作是最大的力量发挥最充分的作用。用画家的术语来说，凡是优秀作品所表现的特征，不但在现实世界中具有最高的价值，并且又从艺术中获得最大限度的更多的价值。我可以用比较通俗的说法说明这个意思。我们的老师希腊人教了我们许多东西，也教了我们艺术的理论。值得注意的是他们前前后后经过多少变化，才逐渐在庙堂中塑成恬静的朱庇特，米洛岛上的维纳斯，打猎的狄安娜，卢多维奇别墅中的朱诺，帕特农神庙中的地狱女神，以及所有那些完美的形象，便是零星残迹到今日也还足以指出我们的艺术的夸张与幼稚。他们精神上的三个阶段，正是

胜利女神像

公元前190年 大理石
高328cm
巴黎卢浮宫

这尊雕像又名《萨莫色雷斯的尼姬像》，因1863年发现于爱琴海北部的萨莫色雷斯岛而得名。尼姬是古希腊神话中的胜利女神，负责掌管胜利、运气等。这件女神雕塑虽然失去了头和手臂，但仍能从其他部位窥探出古希腊雕塑家高超的艺术技艺和表现手法，作品的精彩之处正体现于胜利女神展翅欲飞的优美姿态。

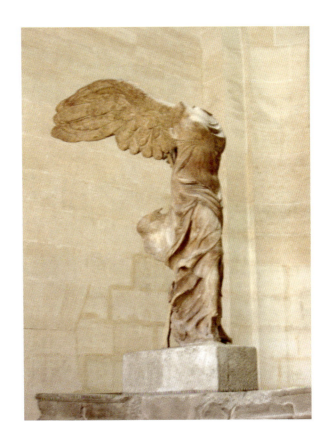

使我们归纳出我们的学说的三个阶段。①开始他们的神明不过是宇宙中一些基本的深藏的力：哺育万物的大地，躲在泥上之下的泰坦，滑滑无尽的江河，降雨的朱庇特，代表太阳的赫拉克勒斯。过了一个时期，这些神明从自然界的暴力中挣扎出来，显出人性；于是战神帕拉斯，贞洁的女神阿尔忒弥斯，解放之神阿波罗，降伏妖魔的赫拉克勒斯，一切有益人类的威力都变成高尚完美的形象，在荷马的诗歌中高踞宝座。但他们还得经过几百年才降落到地面上。直要等到线条与比例被人类长久运用之下，显出它们的能力，能表现神明的观念的时候，人类的手才能使青铜与云石赋有不朽的形体。原始的意境先在庙堂的神秘气氛中酝酿，然后在诗人的梦想中变形，终于在雕塑家的手下完成。

① 指特征的重要与否，特征的有益与否，效果的集中与否。

Appendix

附录 / 艺术家文学家译名原名对照表

阿尔巴尼，弗朗切斯科（Albani, Francesco 1578—1660），意大利画家。

埃斯库罗斯（Aeschylus 公元525—前456），古希腊悲剧作家，诗人。

安吉利科（Angelico 1355—1455），意大利画家。

奥尔卡尼亚（Orcagna, 1308—1368），意大利画家，雕塑家，建筑师。

奥尔莱，伯纳德·凡（Orley, Bernard van 1487/91—1541），佛兰德斯画家。

奥尔良的查理（Charles of Orléans 1394—1465），法国中世纪诗人。

奥斯塔德，阿德里安·凡（Ostade, Adriaen van 1610—1685），荷兰画家。

奥斯特，老雅各布·凡（Oost, Jacob van, the Elder 1603—1671），佛兰德斯画家。

奥特韦，托马斯（Otway, Thomas 1652—1685），英国剧作家。

巴尔托洛梅奥，弗拉（Bartolomeo, Fra 1472—1517），意大利画家，佛罗伦萨派。

巴尔扎克，奥诺雷·德（Belzac, Honoré de 1799—1850），法国小说家。

巴罗奇，费德里科（Barocci, Federico 1535—1612），意大利宗教画画家。

巴特勒，塞缪尔（Butler, Samuel 1613—1680），英国诗人、作家。

柏拉图（Plato 公元前429—前347），古希腊哲学家。

拜伦，乔治·戈登（Byron, George Gordon 1788—1824），英国诗人。

班迪内利，巴乔（Bandinelli, Baccio 1493—1560），意大利画家和雕塑家，佛罗伦萨派。

贝多芬，路德维希·冯（Beethoven, Ludwig van 1770—1827），德国作曲家。

波拉尤洛，安东尼奥（Pollaiuolo, Antonio 1431—1498），意大利画家，镂版家，雕塑家和金银工艺家，佛罗伦萨派。

波提切利，桑德罗（Botticelli, Sandro 1444—1510），意大利画家，佛罗

伦萨派。

博马舍，皮埃尔-奥古斯丁·加隆·德（Beaumarchais, Pierre-Augustin Caron de 1732—1799），法国喜剧作家。

博纳罗蒂，米开朗基罗（Buonarroti, Michelangelo 1475—1564），意大利画家，雕塑家和建筑家，佛伦萨派。

博须埃，雅克-贝尼涅（Bossuet, Jacques-Bénigne 1627—1704），法国作家和宣教师。

布朗托姆，皮埃尔·德（Brantôme, Pierre de 1540—1614），法国军人和编年史家。

布劳沃，阿德里安（Brouwer, Adriaen 1605—1638），荷兰画家。

布龙齐诺（Bronzino 1503—1572），意大利画家，佛罗伦萨派。

达·芬奇，莱奥纳多（Da Vinci, Leonardo 1452—1519），意大利画家，雕塑家，建筑家和科学家。

大仲马，亚历山大（Dumas, Alexandre 1802—1870），法国浪漫主义作家。

代克，安东尼·凡（Dyck, Anthony van 1599—1641），佛兰德斯画家和镂版家。

但丁，阿利吉耶里（Dante, Alighieri 1265—1321），意大利诗人。

道，赫里特（Dou, Gerrit 1613—1675），荷兰画家。

德·斯塔埃尔夫人（Staël, Madame de 1766—1817），法国作家。

德拉克洛瓦，欧仁（Delacroix, Eugéne 1798—1863），法国浪漫派画家。

德拉罗什，保罗（Delaroche, Paul 1797—1856），法国历史画画家。

德拉维涅，卡西米（Delavigne, Casimir 1793—1843），法国诗人和戏剧作家。

德莱顿，约翰（Dryden, John 1631—1700），英国诗人，剧作家，翻译家。

德利尔，利奥波德·维克多（Delisle, Lepold Victor 1826—1910），法国历史学家。

德韦里亚，阿希尔（Deveria, Achicle 1800—1857），法国素描家和镂版家。

狄更斯，查尔斯（Dickens, Charles 1812—1870），英国小说家。

笛福，丹尼尔（Defoe, Daniel 1660—1731），英国作家。

蒂尔登，西奥多·凡（Thulden, Theodor van 1606—1669），佛兰德斯画家和镂版家。

丁尼生，艾尔弗雷德（Tennyson, Alfred 1809—1892），英国诗人。

丢勒，阿尔布雷希特（Dürer, Albrecrht 1471—1528），德国画家和镂版家。

杜西斯，让-弗朗索瓦（Ducis, Jean-François 1733—1816），法国剧作家。

多尔奇，卡洛（Dolci, Carlo 1616—1686），意大利画家。

多梅尼基诺（Domenichino 1581—1641），意大利画家。

多纳泰罗（Donatello 1386—1466），意大利雕塑家。

凡尼于斯，奥托（Vaenius, Otto 1557—1629），佛兰德斯画家。

菲尔丁，亨利（Fielding, Henry 1707—1754），英国小说家。

丰塔纳，路易·德（Fontanes, Louis de 1757—1821），法国文学家，巴黎大学校长。

弗洛里斯，弗兰兹（Floris, Frans 1517—1570），荷兰历史画画家。

伏尔泰（Voltaire 1694—1778），法国史学家，戏剧家，诗人和作家。

福楼拜，古斯塔夫（Flaubert, Gustave 1821—1880），法国小说家。

傅华萨，让（Froissart, Jean 1337—1405），法国诗人和宫廷史家。

高乃依，皮埃尔（Corneille, Pierre 1606—1684），法国悲剧作家和诗人。

歌德，约翰·沃尔夫冈·冯（Goethe, Johann Wolfgang von 1749—1832），德国诗人，小说家，戏剧家和科学家。

格斯纳，萨洛蒙（Gessner, Salomon 1730—1788），瑞士作家，翻译家，诗人和画家。

圭尔奇诺，伊尔（Guercino, Il 1591—1666），意大利画家。

海姆斯凯克，马丁·凡（Heemskerck, Maerten van 1498—1574），具有意大利风格的荷兰画家。

霍赫，彼得·德（Hooch, Pieter de 1629—1684），荷兰画家。

霍加斯，威廉（Hogarth, William 1697—1764），英国画家。

吉贝尔蒂，洛伦佐（Ghiberti, Lorenzo 1378—1445），意大利雕塑家和建筑家，佛罗伦萨派。

吉兰达约，多梅尼科（Ghir Landajo, Domenico 1449—1498），意大利画家，佛罗伦萨派。

加迪，塔德奥（Gaddi, Taddeo 1300?—1366?），意大利画家。

卡尔德隆·德·拉·巴拉卡，佩德罗（Calderon de la Barca, Pedro 1600—1681），西班牙诗人和戏剧家。

卡拉齐，安尼巴莱（Carracci, Annibale 1560—1609），意大利画家。

卡拉齐，坷戈斯蒂诺（Carracci, Agostino 1557—1602），意大利画家。

卡拉齐，卢多维科（Carracci, Lodovico 1555—1619），意大利画家。

卡拉瓦乔，米开朗基罗·梅里西·达（Caravaggio, Michelangelo Merisi da 1571—1610），意大利画家。

卡斯塔尼奥，安德烈·德（Castagno, Andrea de 1419—1457），意大利画家。

柯勒乔，安东尼奥·阿莱格里·达（Correggio, Antonio Allegri da 1489—1534），意大利画家。

科尔托纳，彼得罗·达（Cortona, Pietro da 1596—1669），意大利画家和建筑家。

科克西恩，米赫尔·凡（Coxeysn, Michel van 1497—1592），佛兰德斯画家。

克雷耶，卡斯帕·德（Crayer, Caspar de 1584—1669），佛兰德斯画家。

拉·封丹，让·德（La Fontaine, Jean de 1621—1695），法国寓言作家。

拉伯雷，弗朗索瓦（Rabelais, Francois, 1483/94—1553），法国作家。

拉法耶特夫人（La Fayette, Madam de 1634—1693），法国作家。

拉辛，让（Racine, Jean 1639—1699），法国悲剧作家。

勒萨日，阿兰-勒内（Lesage, Alain-René 1668—1747），法国小说家，剧作家。

勒叙厄尔，厄斯塔什（Le Sueur, Eustache 1617—1655），法国画家。

勒伊斯达尔，雅各布·凡（Ruisdael, Jacob van 1628—1682），荷兰风景画家。

雷尼，圭多（Reni, Guido 1575—1642），意大利画家。

黎里，约翰（Lyly, John 1553/54—1606），英国剧作家和散文作家。

里贝拉，胡塞佩·德（Ribera, Jusepe de 1591—1652），西班牙画家，版画家。

理查森，塞缪尔（Richardson, Samuel 1689—1761），英国小说家。

利比，弗拉·菲利波（Lippi, Fra Filippo 1406—1469），意大利画家，佛罗伦萨派。

龙布茨，西奥多（Rombouts, Theodoor 1597—1637），佛兰德斯情节和写实画家。

鲁本斯，彼得·保罗（Rubens, Peter Paul 1577—1640），佛兰德斯画家。

伦勃朗（Rembrandt 1606—1669），荷兰画家和镂版家。

罗曼，于勒（Romain, Jules 1492/99—1546），意大利画家。

罗索，乔瓦尼·巴蒂斯塔（Rose, Giovanni Battista 1496—1541），意大利画家，佛罗伦萨派。

马尔雷迪，威廉（Mulready, William 1786—1863），英国画家和雕塑家。

马莱伯，弗朗索瓦·德（Malherbe, François de 1555—1628），法国诗人。

马里尼，詹巴蒂斯塔（Marino, Giambattista 1569—1625），意大利诗人。

马洛，克利斯托弗（Marlowe, Christopher 1564—1593），英国诗人和戏剧家。

马萨乔（Masaccio 1401—1428），意大利画家，佛罗伦萨派。

迈斯特，约瑟夫·德（Maistre, Joseph de 1753—1821），法国辩论作家，德育家和外交家。

曼特尼亚，安德烈（Mantegna, Andrea 1431—1506），意大利画家和镂版家。

梅姆林，汉斯（Memling, Hans 1430-1494），佛兰德斯画家。

梅曲，加布里尔（Metsu, Gabriel 1629—1667），荷兰历史、静物、肖像画家。

梅西纳，安东内洛·达（Messina, Antonello da 1430—1479），意大利画家。

米勒瓦，查尔斯·许尔贝特（Millevoye, Charles Hubert 1782—1816），法国诗人。

莫里哀（Moliere 1622—1673）法国喜剧作家。

莫尼埃，亨利-博纳沃辛（Monnier, Henry-Bonaventure 1799—1877）法国讽刺作家和漫画家。

莫扎特，沃尔夫冈·阿马多伊斯（Mozart, Wolfgang Amadeus 1756—1791），奥地利作曲家。

欧里庇得斯（Euripides 公元前480—前406），古希腊悲剧作家和诗人。

佩鲁吉诺，彼德罗（Perugino, Pietro 1446—1524），意大利画家，拉斐尔之师。

彭斯，罗伯特（Burns, Robert 1759—1796），苏格兰诗人。

普劳图斯（Plautus 公元前250—前184），古罗马喜剧诗人。

普雷沃（Prévost, Antoine François 1697—1763），法国小说家。

普里马蒂乔，弗朗切斯科（Primaticcio, Francesco 1505—1570），意大利画家，雕塑家和建筑家。

普吕东，皮埃尔-保罗（Prud'hon, Pierre-Paul 1758—1823），法国画家。

普桑，尼古拉斯（Poussin, Nicolas 1594—1665），法国画家。

契马布埃（Cimabue 1240—1300），意大利画家。

乔尔达诺，卢卡（Giordano, Luca 1632—1705），意大利画家。

乔尔乔内（Giorgione 1477/78—1510），意大利画家，威尼斯派。

乔托（Giotto 1267—1337），意大利画家，雕塑家和建筑家。

琼森，本（Ben Jonson 1572—1637），英国戏剧家。

茹安维尔，让·西尔·德（Jonnville, Jean Sire de 1224?—1317），法国编年史家。

萨尔托，安德烈·德尔（Sarto, Andrea del 1486—1530），意大利画家，佛罗伦萨派。

萨索费拉托，乔瓦尼（Sassoferrato, Giovanni 1609—1685），意大利画家。

塞万提斯，米格尔·德（Cervantes, Miguel de 1547—1616），西班牙小说家。

桑，乔治（Sand, George 1804—1876），法国女作家。

桑蒂，拉斐尔（Santi, Raphael 1483—1520），意大利画家。

莎士比亚（Shakespeare 1564—1616），英国戏剧家和诗人。

史居里，玛德莱娜·德（Scudery, Madeleine de 1607—1701），法国作家。

斯科特，沃尔特（Scott, Walter 1771—1832），英国小说家。

斯坦，扬（Steen, Jan 1626—1679），荷兰幽默讽刺画家。

斯特恩，劳伦斯（Sterne, Laurence 1713—1768），英国小说家。

斯特拉博（Strabo 公元前63—前23），古希腊地理学家，历史学家。

斯威夫特，乔纳森（Swift, Jonathan 1667—1745），英国作家，政论家，讽刺文学大师。

索福克勒斯（Sophocles 公元前496/7—前405/6），古希腊悲剧作家和诗人。

特博赫，小赫拉德（Ter Borch, Gerard, the Younger 1617—1681），荷兰画家。

特尼尔斯，老大卫（Teniers, David, the eldder 1582—1649），佛兰德斯画家。

特尼尔斯，小大卫（Teniers, David, the Younger 1610—1690），佛兰德斯画家。

威尔基，大卫（Wilkie, David 1785—1841），英国画家。

维加，洛佩·德（Vega, Lope de 1562—1635），西班牙诗人和戏剧家。

韦罗基奥，安德烈·德尔（Verrocchio, Andrea del 1435—1488），意大利雕塑家，画家和建筑家，佛罗伦萨派。

委罗内塞，保罗（Veronese, Paolo 1528—1588），意大利画家，威尼斯派。

韦切利奥，提香（Vecellio, Titian 1488/90—1576），意大利画家，威尼斯派。

维庸，弗朗索瓦（Villon, Francois 1431—1463），法国诗人。

沃斯，马丁·德（Vos, Maertin de 1532—1603），德兰德斯画家。

乌切洛，保罗（Uccello, Paolo 1397—1475），意大利画家，金银工艺家，佛罗伦萨派。

西尼奥雷利，卢卡（Signorelli, Luca 1441/45—1523），意大利画家。

西塞罗，马库斯·塔图斯（Cicero, Marcus Tallius 公元前106—前43），罗马演说家和作家。

扬森斯，亚伯拉罕（Janssens, Abraham 1575—1632），佛兰德斯画家。

于尔菲，奥诺雷（D'Urfé, Honoré 1567—1625），法国作家。

雨果，维克多（Hugo, Victor 1802—1885），法国诗人，戏剧家和小说家。

约尔丹斯，雅各布（Jordaens, Jacob 1593—1678），佛兰斯德画家。

泽赫斯，赫兰德（Zeeghers, Gerad 1591—1651），佛兰德斯画家。